U0041399

Mensa
The High IQ Society

英國門薩官方唯一授權

門薩學會MENSA
全球最強腦力開發訓練
IQ終極挑戰

台灣門薩──審訂　　MENSA學會──編著

TEST
YOUR IQ

門薩學會MENSA全球最強腦力開發訓練
IQ終極挑戰

Test Your IQ:
Twenty IQ-Style tests from the masters of intelligence

編者	Mensa門薩學會
審訂	台灣門薩
	詹聖彥、蔡亦崴
譯者	屠建明
責任編輯	顏妤安
內文構成	賴姵伶
封面設計	賴姵伶
行銷企畫	劉妍伶
發行人	王榮文
出版發行	遠流出版事業股份有限公司
地址	臺北市中山北路一段11號13樓
客服電話	02-2571-0297
傳真	02-2571-0197
郵撥	0189456-1
著作權顧問	蕭雄淋律師

2022年7月31日　初版一刷
定價　平裝新台幣420元（如有缺頁或破損，請寄回更換）
有著作權・侵害必究 Printed in Taiwan
ISBN　978-957-32-9674-4
遠流博識網　http://www.ylib.com
E-mail：ylib@ylib.com

Puzzle text and content © 2000 British Mensa Limited
Introduction text, book design and art work © 2018 Carlton Books Limited
This edition arranged through THE PAISHA AGENCY
Traditional Chinese edition copyright：2022 Yuan-Liou Publishing Co., Ltd.

All rights reserved.

國家圖書館出版品預行編目 (CIP) 資料

門薩學會MENSA全球最強腦力開發訓練：IQ終極挑戰/Mensa門薩學會編；屠建明譯. -- 初版. -- 臺北市：遠流出版事業股份有限公司,
2022.07
面；　公分
譯自：MENSA: TEST YOUR IQ
ISBN 978-957-32-9674-4 (平裝)

1.益智遊戲
997　　　　110004354

各界頂尖推薦

何季蓁｜Mensa Taiwan台灣門薩理事長
馬大元｜身心科醫師、作家／YouTuber、醫師國考／高考榜首
逸　馬｜逸馬的桌遊小教室創辦人
郭君逸｜國立臺灣師範大學數學系副教授
張嘉峻｜腦神在在創辦人兼首席講師

★「可以從遊戲中學習，是最棒的事了。」

──逸馬的桌遊小教室創辦人／逸馬

★「大腦像肌肉，越鍛鍊就會越發達。建議各年齡的朋友都可
以善用這套書，讓大腦每天上健身房！」

──身心科醫師、作家／YouTuber、醫師國考／高考榜首／馬大元

★「規律的觀察是基本且重要的數學能力，這樣的訓練的其實
不只是為了智力測驗，而是能培養數學的研究能力。」

──國立臺灣師範大學數學系副教授／郭君逸

★「小時候是智力測驗愛好者，國小更獲得智力測驗全校第
一！本書有許多題目，讓您絞盡腦汁、腦洞大開；如果想體會
解謎的樂趣，一定要買一本來試試看，能提升智力、開發大腦
潛力！」

──腦神在在創辦人兼首席講師／張嘉峻

關於門薩

門薩學會是一個國際性的高智商組織，會員均以必須具備高智商做為入會條件。我們在全球40多個國家，總計已經有超過10萬人以上的會員。門薩學會的成立宗旨如下：

＊ 為了追求人類的福祉，發掘並培育人類的智力。
＊ 鼓勵進行關於智力本質、特質與運用的研究。
＊ 為門薩會員在智力與社交面向提供具啟發性的環境。

只要是智商分數在當地人口前2%的人，都可以成為門薩學會的會員。你是我們一直在尋找的那2%的人嗎？成為門薩學會的會員可以享有以下的福利：

＊ 全國性與全球性的網路和社交活動。
＊ 特殊興趣社群一提供會員許多機會追求個人的嗜好與興趣，從藝術到動物學都有機會在這邊討論。
＊ 不定期發行的會員限定電子雜誌。
＊ 參與當地的各種聚會活動，主題廣泛，囊括遊戲到美食。
＊ 參與全國性與全球性的定期聚會與會議。
＊ 參與提升智力的演講與研討會。

歡迎從以下管道追蹤門薩在台灣的最新消息：
官網　https://www.mensa.tw/
FB粉絲專頁　https://www.facebook.com/MensaTaiwan

目錄

前言

前言

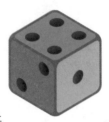

歡迎來到這本謎題之書。本書提供這些題目的終極目標是給你的大腦灰質細胞一場老派考驗。藉由測試你的邏輯推理、空間推理、概念式思考及注意力（和其他能力），我們將考驗你的腦力極限。希望如此能給你充實的體驗，並幫助你追求更高深的知識。在本書的最後，我們由衷希望你會比現在更了解自己的智力和大腦的極限。

所有人類都具有智力，且或多或少有差異。人的智力有其極限，天才是由先天決定，我們其實沒辦法在短時間內提升智商（IQ），成為天才；但擁有超高IQ，能讓你躋身全世界人口的前百分之二。如果你是這群人的其中之一，那希望你沒讓大腦閒著；畢竟光有高IQ也沒用，重點是把它用在什麼地方，對吧？

很多人沒有完整發揮智力潛能。其中一個原因是他們沒有測試過自己。這是本書能讓你的人生更進一步的方式之一。如果你還不知道自己的IQ潛能，至少這本書能告訴你。到頭來，如果沒測試過的話，你怎麼知道自己多聰明呢？

本書的使用方法

本書由20組不同的測驗組成，每組測驗含有20道刺激思考的謎題。每道題目的正確答案均列於第258頁起的「解答」章節。為了充分利用本書的內容，請逐一做題目，以最快的速度完成；先做最簡單的，再

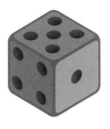
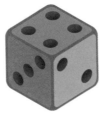

回頭做比較難的。這些題目會幫助你找出自己在認知上的優勢和弱點，但不會產生傳統的IQ分數（這必須在特定的嚴格條件下測驗）。做這些題目時，請模擬實際測驗的條件：安排不會被打擾的時間，替自己計時，並以冷靜和效率作答。如果你之後想要參加IQ測驗，本書的題目能幫助你為其中的部分題型做好準備。

做完本書後，核對解答並計分。你可以用旁邊的對照表來判斷自己的智力表現。如果你能穩定獲得高分，就可以考慮聯繫經認可的智力協會來參加正式測驗。

分數	PR值
20	95
19	94
18	93
17	92
16	91
15	90
14	85
13	80
12	75
11	70
10	65
9	60
8	55
7	50
6	45
5	40

50%的人IQ介於90和110之間。只有2%的人是低於53或高於147。

智力的重要性

本書無法幫助你改變IQ，也沒有人可以，但它能幫助你得到最高的分數。為什麼測驗IQ這麼重要呢？

設計來讓我們搔頭思考的謎題、腦筋急轉彎、謎語和測驗跟人類的歷史一樣長。它們幫助了人類拓展心智，遠遠超越遠古祖先發展出的基礎求生技能。把腦力推向極限讓我們的世界變得開闊，從火的發現到輪子的發明、從超級電腦到大型強子對撞機、從探索海洋到載人火星任務。這是一件沉重的工作，但我們的大腦沒有投降，而是演化，變得更大、更精實、更聰明，因此發展成已知宇宙中最精密的有機體。

我們的大腦理解周遭世界的方式是觀察組成環境的種種元素，並拿每個元素和以前遇過的所有事物進行比較。我們會比較它的形狀、尺寸、顏色、質地等上千種特性，並把它放入腦中最相近的類別。舉例來說，我們的大腦能推理出街角快速移動的物體是一輛車，但不用真的看到有車；它會填入眼睛和耳朵沒有提供的資訊。我們會持續依循這種網狀連結，直到對注意到的物體累積足夠的理解來決定當前情境中的下一步。多數情況下，基本的識別就已足夠，但每次感知到一個物體，我們都會將其交叉比對、分析、指認和解析。

這種進行理性邏輯分析的能力是我們的智力中最強大的工具之一，可比創造力和橫向歸納。少了它，我們就不會有科學，而數學只不過是

時候。大腦透過分析、規則識別和邏輯推理來賦予這個世界意義和結構，以及由此產生想要衡量和測試自己的這種無法抗拒的反射。因此，還有什麼比花時間解開謎題更自然的事呢？

智力很難定義。廣泛來說，可以把它視為蒐集、保留資訊，並將資訊以新方式運用的能力。當然，這句話非常模糊；但儘管如此，仍然有潛在的問題。當我們嘗試做出更精確的定義，就會遇到很多爭議。

1994年的《華爾街日報》中有一個研究團隊共同將智力描述為一種「廣泛性的心智能力……涵蓋推理、規劃、解決問題、抽象思考、理解複雜概念、快速學習，及從經驗學習……是一種理解周遭環境的能力」。有五十一位科學家簽署同意

數東西的方式而已。雖然我們離開了洞穴，但沒有它，我們是走不遠的。

此外，我們有互相比較的本能，會把自己和其他事物一樣放進腦中的一個類別。我們想要知道自己的位置。它帶給我們競爭的欲望，想超越自己的先前紀錄，也想超越其他人。經驗、彈性和力量都是透過挑戰個人極限而獲得的，對心智和身體而言都是如此。推理是我們獲得滿足和價值的來源之一，是構成自我形象的複雜要素之一。完成一件事會給我們很愉悅的成就感，尤其在我們懷疑可能對自己而言太難的

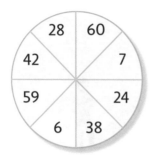 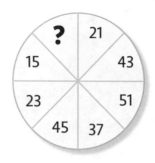

這個定義，但另外有七十九位受邀簽署的科學家拒絕。當然，人們在不同的興趣及努力的領域的理解及學習能力大不相同，這又讓事情更複雜。同一個人可能在一個領域幾乎是天才，但在另一個領域卻很駑鈍。我們所做和表達的所有事情都是透過身體傳遞，經由感官調變，由語言和文化的層次為我們的想法賦予意義和結構。

有些智力流派將其分成不同數量的相關領域。其中一個目前廣受支持的架構是卡特爾-霍恩-卡洛爾（CHC）理論，提出十種廣泛的智力類別：

- 音訊處理，包含語音識別和音訊規律操縱
- 晶體智力，包含習得知識、資訊溝通和運用習得程序

- 流體智力，包含推理、概念構思及解決問題
- 長期記憶，流暢地學得和提取資訊
- 量化思考，包含數字推理及符號處理
- 閱讀與書寫
- 處理速度，於時間壓力下進行自動心智處理
- 短期記憶，於數秒鐘內保留及使用資訊
- 決策速度，對刺激進行反應的速度
- 視覺處理，包含視覺規律的分析及處理

純抽象智力可能也在其中，但幾乎無法定義，因此在嘗試分析及測量智力的時候，最好的方式是測驗多種不同面向，並將分數與總人口比較，而非單純依賴某種抽象的計分

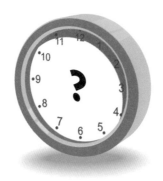

標準。

測量智力最成功的方法之一是「智商」（IQ），由德國心理學家威廉·斯特恩（William Stern）在1912年創立。斯特恩的創新在於將一個人測驗出來的有效心智年齡除以他的實際年齡。雖然學術圈對IQ做為測量方式仍有異議，它仍然與收入、工作表現、死亡率及其他重要的生活品質指標相關。

IQ的定義讓總人口的平均分數是100，因此IQ100是你的國家人民的平均智力。多數的測驗會調整成15分的差距等於一個標準差。可以把這個統計學術語想成涵蓋任何測驗的結果中特定的百分比，做為衡量一個測驗結果與一般結果差距多少的方法。以本書的目的而言，所有人口中約有68%距離平均一個標準差之內，有95%在兩個標準差之內，而99.7%在三個標準差之內。因為在很多IQ測驗中，一個標準差等於15分的差距，因此在這個計分系統中，IQ116代表這個結果高於約總人口的85%（50% + 68.3%的前半）。隨著分數提高，相對位置的變化就減少。因此如果100等於前50%，而116等於近前15%，則131等於近前4%，而145等於近前0.3%。

門薩學會採用多種經認證的業界標準IQ測驗來分析申請入會者。這些測驗都有達到以受測者同國籍樣本群進行標準化的嚴格標準。只有盡可能剔除各種文化變因，才能公平地比較智力。因此，這些協會所提供的測驗結果是和整體人口比較的百分比。入會標準為測驗成績高於標準化樣本群的98%。

為了儘量避開文化及教育的變因，IQ測驗常強調抽象推理的題目。本書中的題目取IQ測驗會出現的部分相同抽象推理類型為基礎，即規律分析、視覺處理、流體推理、量化推理、邏輯推理等。當然，這些題目不是真正的IQ測驗。根據定義，如果沒有大量受測者在嚴格條件下產生成績的資料庫，是無法分析IQ的。但是這些題目仍然涵蓋測驗中所需的部分技能。

在做書中題目的過程中，你會發現難度逐漸提升。如此能幫助你習慣題目的形式，並激勵你自我挑戰。記得要保持開放的心態。有些問題可能看起來類似，但要問的卻是完全不同的事情。

鍛鍊你的大腦

解開複雜的謎題其實是人類心智最重要的成就之一。神經學和認知心理學等科學領域近期的進展，進一步奠定了謎題和心智訓練的重要性。現在，算數和語言的謎題，例如數獨和填字遊戲，在生活中處處可見。連電腦遊戲都根據解謎的演算法來設計：解開一個謎題之後才能進入下一個。我們現在知道大腦在人的一生中會不斷自我建構、變化和重組，而且是唯一有這種能力的器官。大腦會持續根據我們的經驗來改寫自己的運作方式和改變自己的結構。和身體的肌肉一樣，鍛鍊對心智是有效果的，能增進記憶力並使思考更靈活。而且身體運動對很多人而言太麻煩，但要鍛鍊大

腦只要舒舒服服地坐在沙發上就能進行。

當然，本書以趣味為目的。在這之後，如果你還不是門薩會員，何不挑戰門薩學會的模擬考試，評估自己在正式IQ測驗中可能的表現呢？成為正式門薩會員有很多好處，包含有機會交朋友、參與特殊活動、加入特定興趣的專門社團，以及獲得會員刊物。你可以在所在地的門薩學會網站上找到更多關於門薩國際的資訊。

先祝你解謎愉快！

IQ終極挑戰

Test 1

解答請見第260頁。

01 問號處應該放入底下哪一個圖形呢？

A B C D E

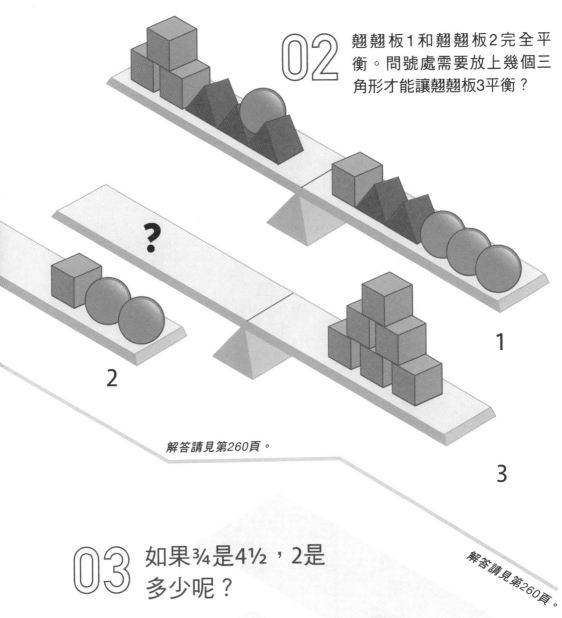

02

?

2

1

3

解答請見第260頁。

03 如果¾是4½，2是多少呢？

解答請見第260頁。

04 哪個形狀可以和上面的形狀
組合成完整的正方形？

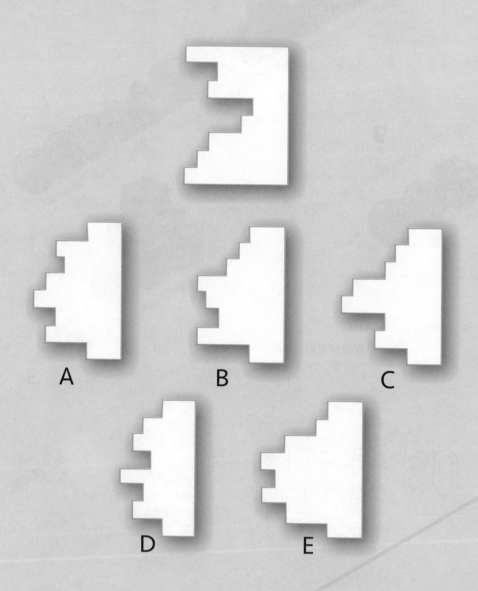

A

B

C

D

E

解答請見第260頁。

問號處應該放入底下哪一個
圖形呢？

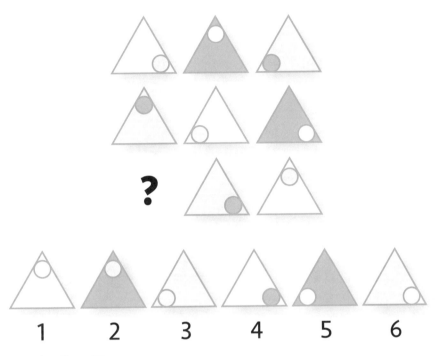

1 2 3 4 5 6

解答請見第260頁。

解答請見第260頁。

06

在空白方格中填入連續數字，讓
每列、每行和對角線上的總和皆
相同。

1A到3C的方格都要包含
最上列和最左行相對應
方格內的圖形。例如,
方格2A要包含方格2和
方格A內的所有圖形。
請找出其中一個錯誤的
方格。

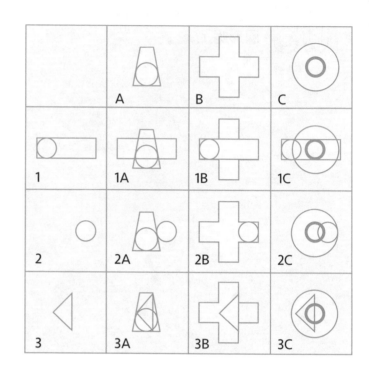

解答請見第260頁。

請問哪個數字和其他數字
不是同類?

解答請見第260頁。

09 請問哪3個圖形和其他圖形
不是同類?

A

B

C

D

E

F

解答請見第260頁。

G

10

問號應該是哪個
數字呢？

解答請見第260頁。

?

18

16

19

解答請見第260頁。

11

問號應該是哪個
數字呢？

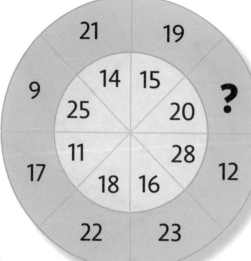

21　　19

14　15

9

25　　20　　?

11　　28

17

18　16　　12

22　　23

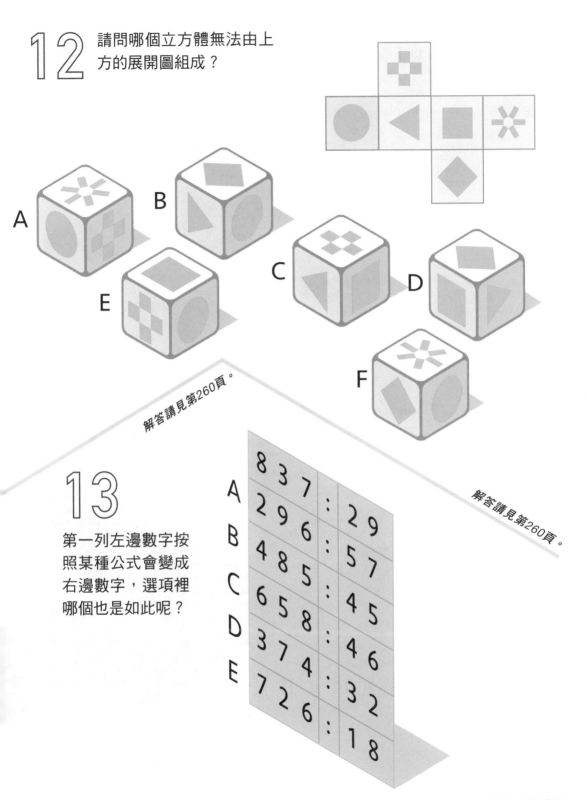

12 請問哪個立方體無法由上方的展開圖組成?

A

B

E

C

D

F

解答請見第260頁。

13

第一列左邊數字按照某種公式會變成右邊數字,選項裡哪個也是如此呢?

解答請見第260頁。

A	8 3 7	:	2 9
B	2 9 6	:	5 7
C	4 8 5	:	4 5
D	6 5 8	:	4 6
E	3 7 4	:	3 2
	7 2 6	:	1 8

14 將6×6×6的正方體填滿後，會包含216個小正方體。以下圖形還需要幾個小正方體才能填滿呢？

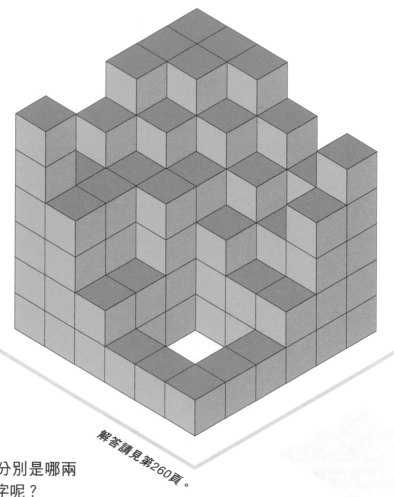

解答請見第260頁。

解答請見第260頁。

15 問號分別是哪兩個數字呢？

(?) (19) (8) (14) (11) (10) (15) (7) (20) (?)

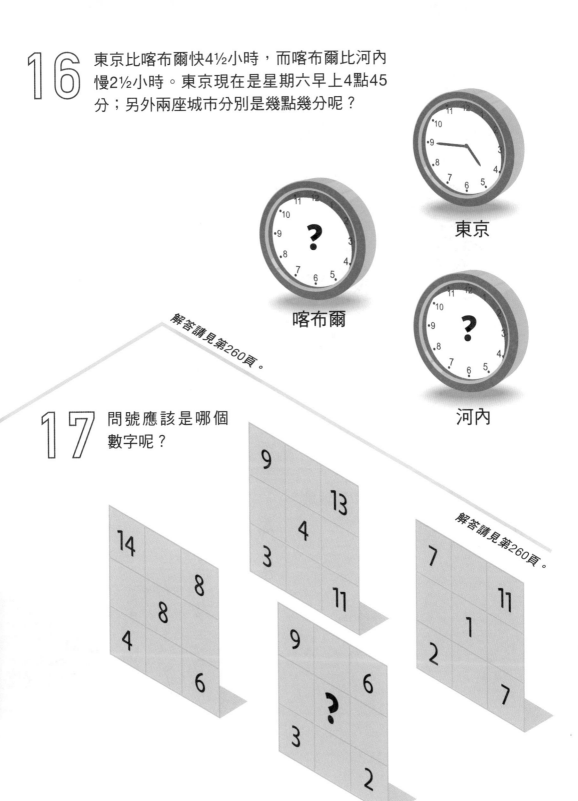

16 東京比喀布爾快4½小時，而喀布爾比河內慢2½小時。東京現在是星期六早上4點45分；另外兩座城市分別是幾點幾分呢？

東京

喀布爾

河內

解答請見第260頁。

17 問號應該是哪個數字呢？

解答請見第260頁。

18 哪一顆骰子和其他
骰子不一樣？

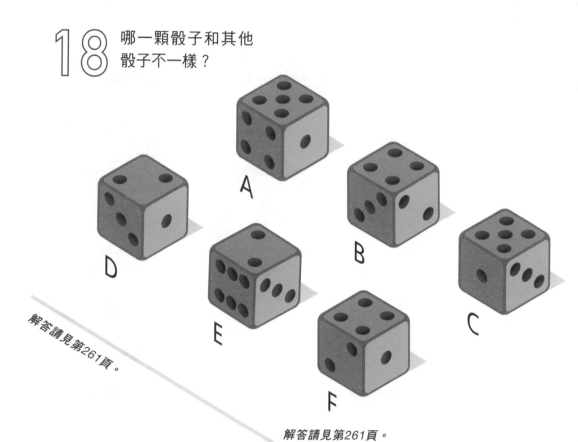

解答請見第261頁。

解答請見第261頁。

19 請問哪個數字和其他數
字不是同類？

A	4	6	7	5	8	1
B	2	9	3	6	7	4
C	1	2	7	8	6	7
D	8	3	2	5	6	6

20 按照數字標示的順序，下一個應該是A～F
之中的哪個時鐘？

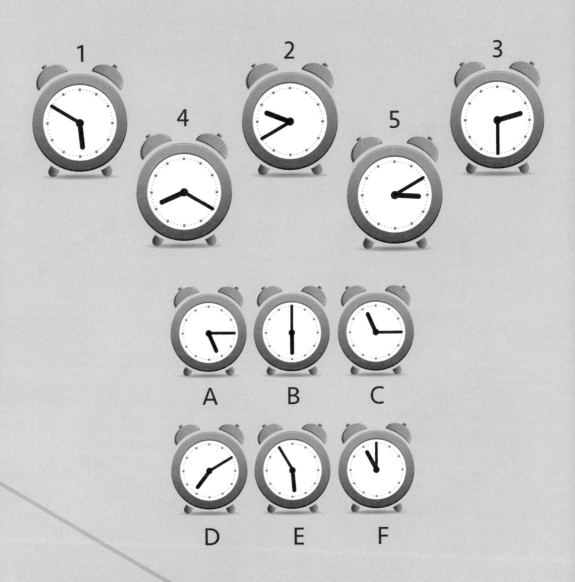

解答請見第261頁。

Test 2

01

這些圖形可以組合成一個正幾何
圖形。請問是什麼圖形呢？

解答請見第261頁。

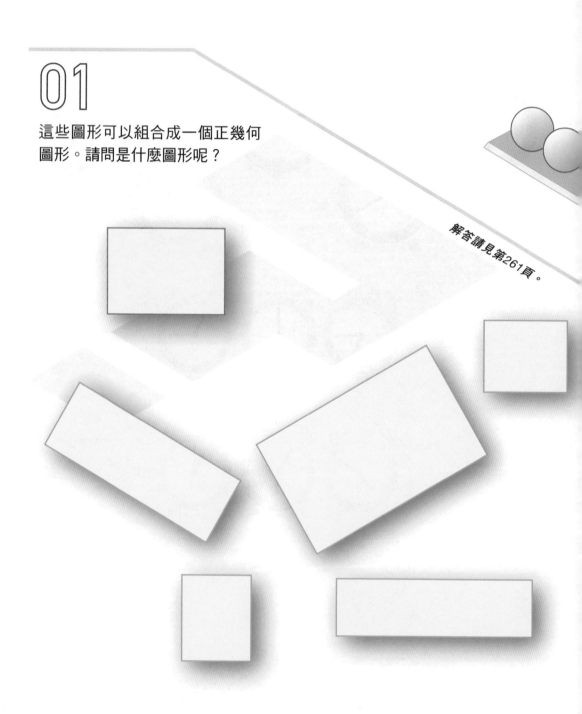

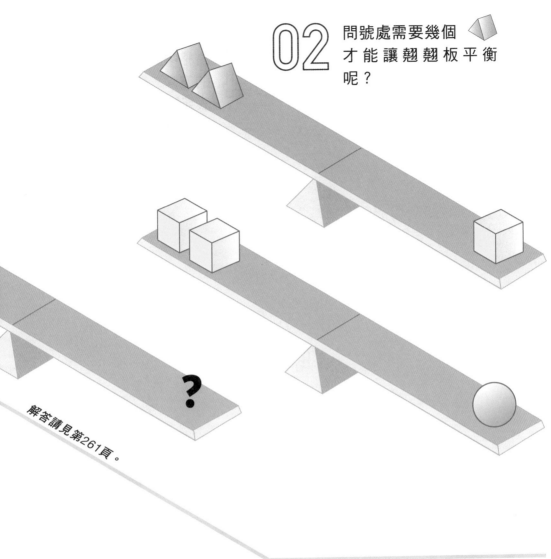

02 問號處需要幾個 才能讓翹翹板平衡 呢？

解答請見第261頁。

解答請見第261頁。

03 在數字間填入加號和減號使下方 的算式成立，且所有運算都要按 題中順序進行（忽略四則運算的 原則）。

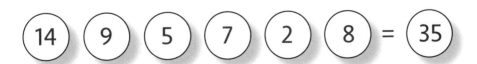

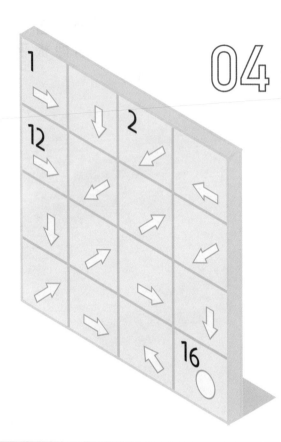

04 方格中的箭頭表示要移動的方向，幾個數字則用來表示該方格在正確路徑中的順序。請從左上方格移動到右下方格，且每個方格都剛好經過一次。

解答請見第261頁。

解答請見第261頁。

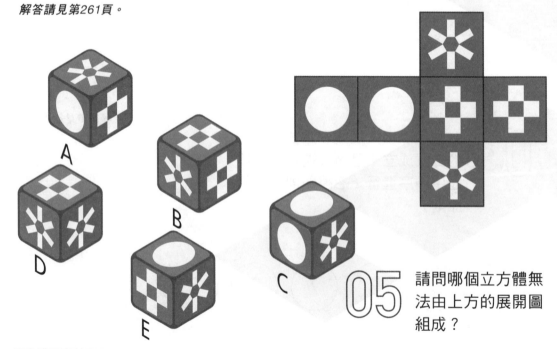

05 請問哪個立方體無法由上方的展開圖組成？

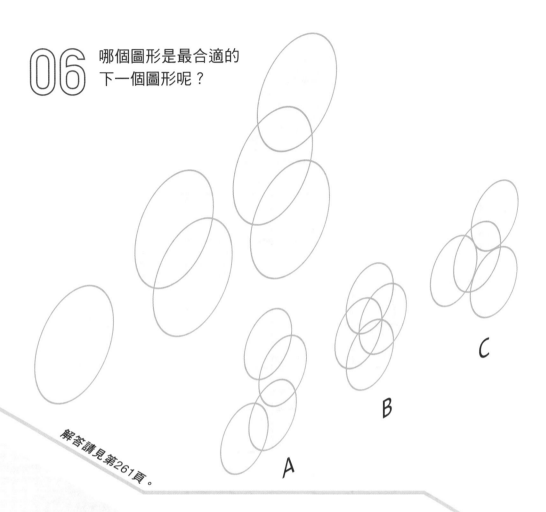

06 哪個圖形是最合適的下一個圖形呢？

A

B

C

解答請見第261頁。

解答請見第261頁。

07 問號應該是哪個數字呢？

15	13
3	6
10	1
4	9

?	26
6	18
30	2
8	27

08

請將下方的數字填
入正確位置。

解答請見第261頁。

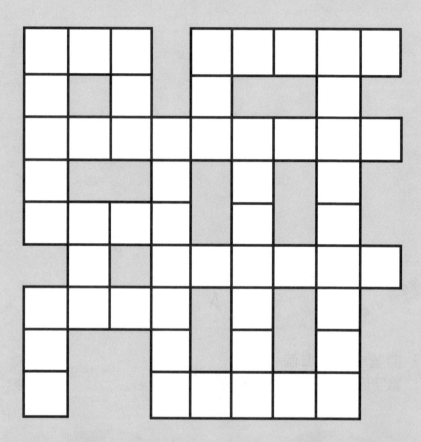

3位數	4位數	5位數	6位數	7位數	9位數
328	5844	76451	115261	1215440	508361402
533	7694	78517		3541488	570406111
658		88021			
763					
776					

09 問號應該是哪個
數字呢？

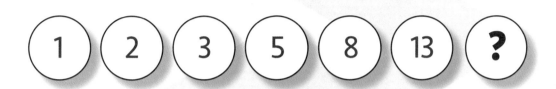

解答請見第261頁。

解答請見第261頁。

10 請問哪個圖形和其
他圖形不是同類？

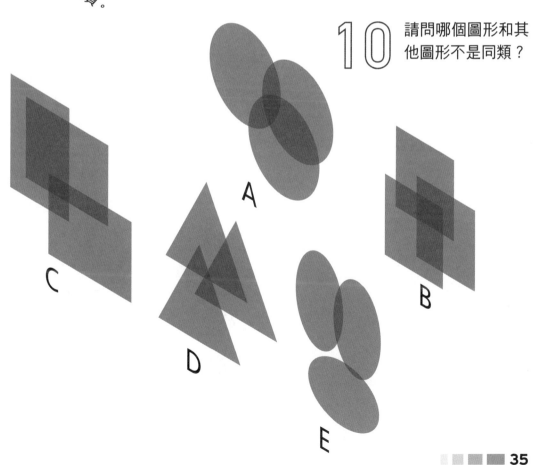

A

C

D

B

E

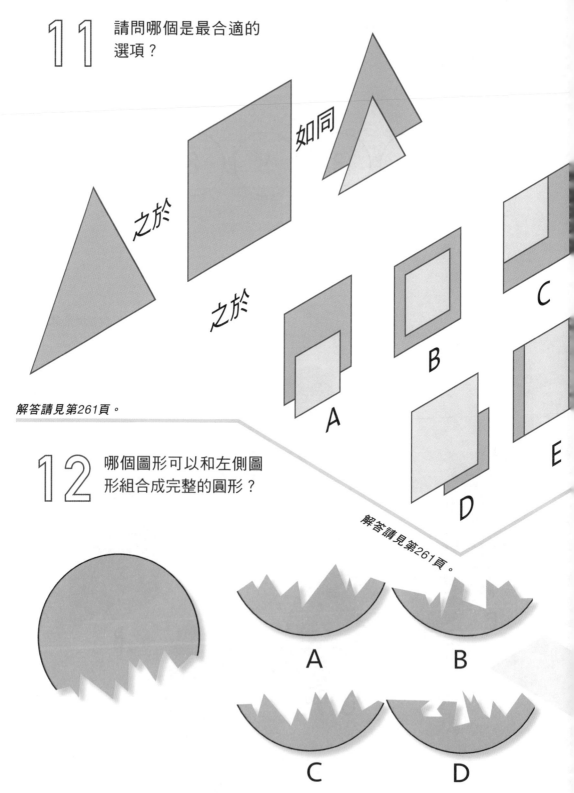

11 請問哪個是最合適的選項？

之於 如同 之於

A B C D E

解答請見第261頁。

12 哪個圖形可以和左側圖形組合成完整的圓形？

A B C D

解答請見第261頁。

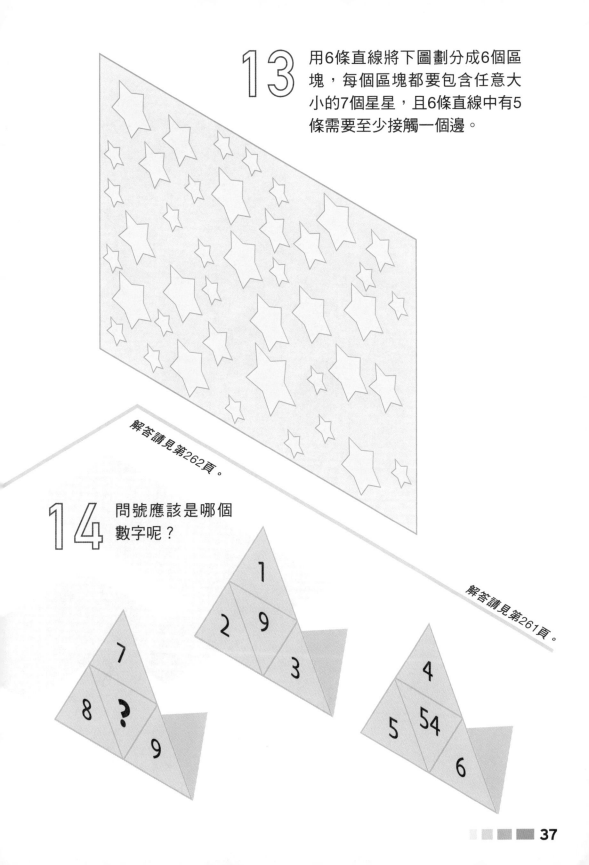

13 用6條直線將下圖劃分成6個區塊，每個區塊都要包含任意大小的7個星星，且6條直線中有5條需要至少接觸一個邊。

解答請見第262頁。

14 問號應該是哪個數字呢？

解答請見第261頁。

請找出每個符號
代表的數字。

解答請見第262頁。

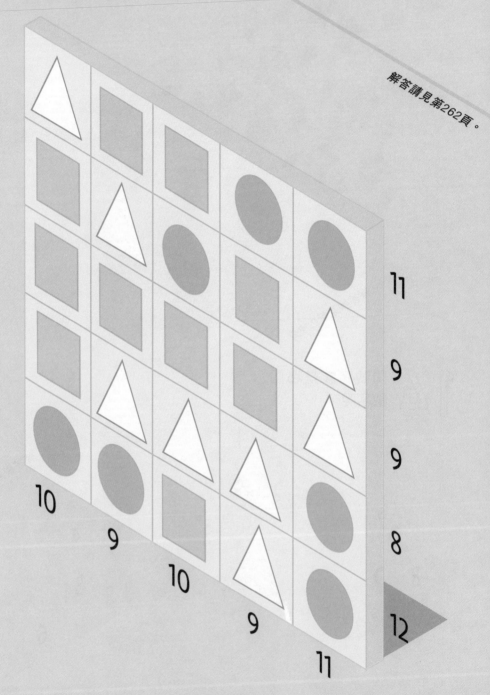

11

9

9

10

9

8

10

9

12

11

16 問號應該是哪個數字呢？

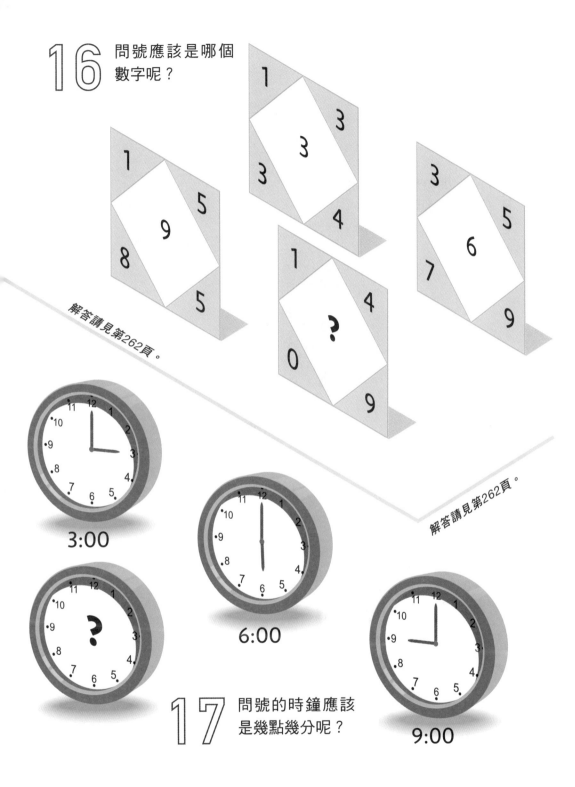

解答請見第262頁。

解答請見第262頁。

3:00

6:00

9:00

17 問號的時鐘應該是幾點幾分呢？

問號應該是哪幾
個數字呢？

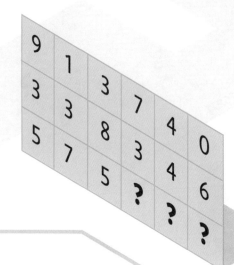

解答請見第262頁。

19 空白方格中應該填入
哪些符號呢？

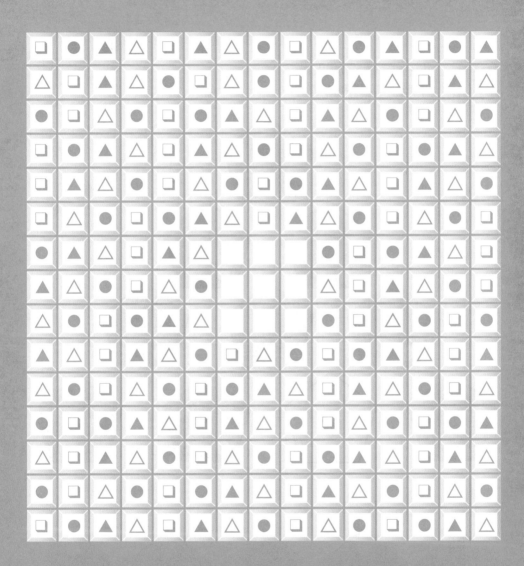

解答請見第262頁。

Test 3

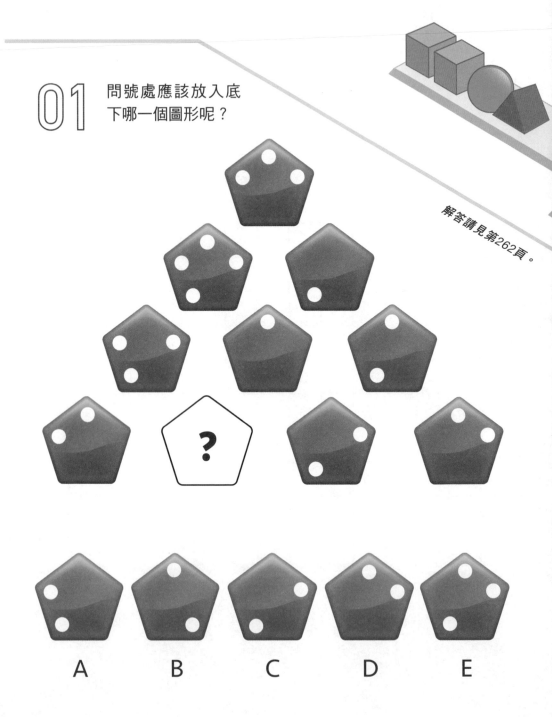

01 問號處應該放入底下哪一個圖形呢？

解答請見第262頁。

A B C D E

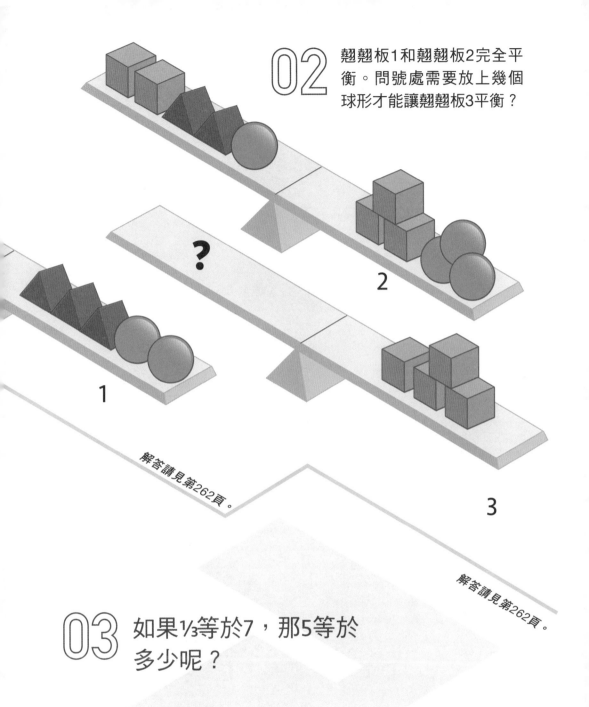

解答請見第262頁。

02 翹翹板1和翹翹板2完全平衡。問號處需要放上幾個球形才能讓翹翹板3平衡？

2

1

3

解答請見第262頁。

03 如果⅓等於7，那5等於多少呢？

哪個形狀可以和上面的形狀組
合成完整的正方形？

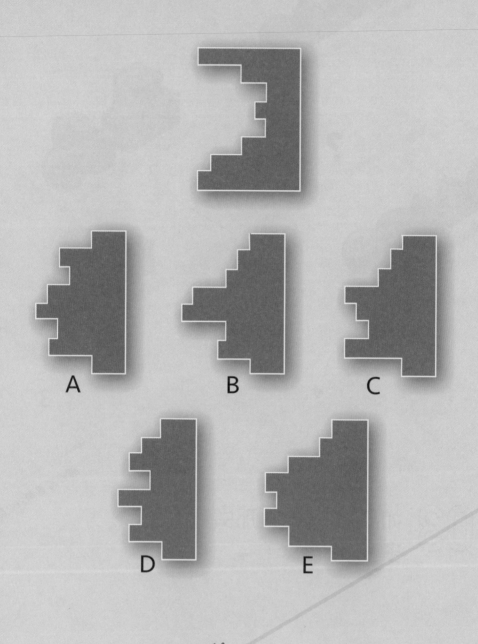

A

B

C

D

E

解答請見第262頁。

問號處應該放入底下哪一個
圖形呢？

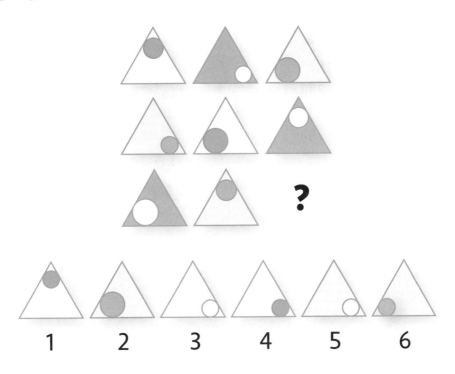

1　　2　　3　　4　　5　　6

解答請見第262頁。

06

請問哪個數字和其他數字
不是同類？

解答請見第262頁。

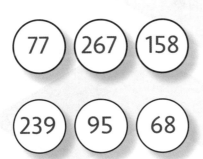

77　267　158

239　95　68

07

1A到3C的方格都要包含
最上列和最左行相對應
方格內的圖形。例如，
方格2A要包含方格2和
方格A內的所有圖形。
請找出其中一個錯誤的
方格。

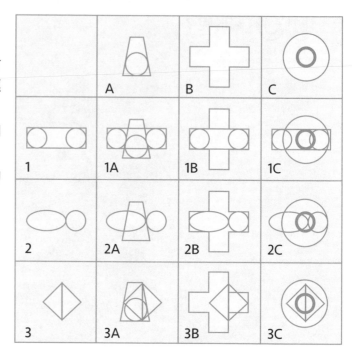

解答請見第262頁。

解答請見第263頁。

08 在空白方格中填入數字，讓
每列、每行和對角線上的總
和皆相同。

09 請問哪些圖形和其他圖形
不是同類？

A

C

E

B

D

F

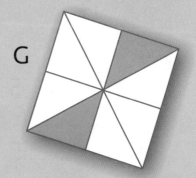

G

解答請見第262頁。

10

問號應該是哪個
數字呢？

54

?

39

63

解答請見第262頁。

11

問號應該是哪個
數字呢？

解答請見第262頁。

9 6
6 7
7 ? 30 8
3 13 22 4
4 12 2 2
14 5
6 6
9 4
3 5

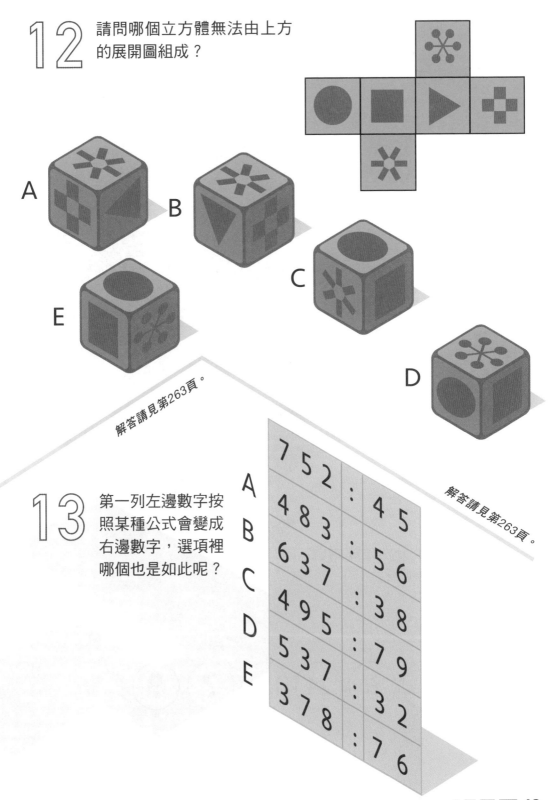

12 請問哪個立方體無法由上方的展開圖組成？

A

B

C

D

E

解答請見第263頁。

13 第一列左邊數字按照某種公式會變成右邊數字，選項裡哪個也是如此呢？

解答請見第263頁。

A　7 5 2　：　4 5

B　4 8 3　：　5 6

C　6 3 7　：　3 8

D　4 9 5　：　7 9

E　5 3 7　：　3 2

　　3 7 8　：　7 6

14

將6×6×6的正方體填滿後，會包含216個小正方體。以下圖形還需要幾個小正方體才能填滿呢？

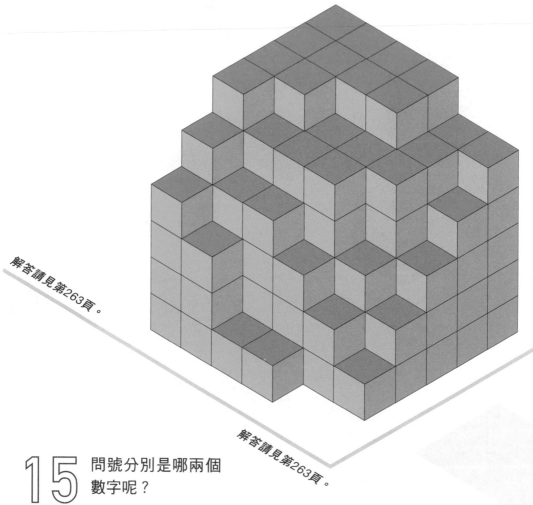

解答請見第263頁。

解答請見第263頁。

15

問號分別是哪兩個數字呢？

1　2　6　24　120　?　?

16

東京比莫斯科快6小時,而莫斯科比開羅快1小時。現在莫斯科是星期三上午4點45分;另外兩座城市分別是幾點幾分呢?

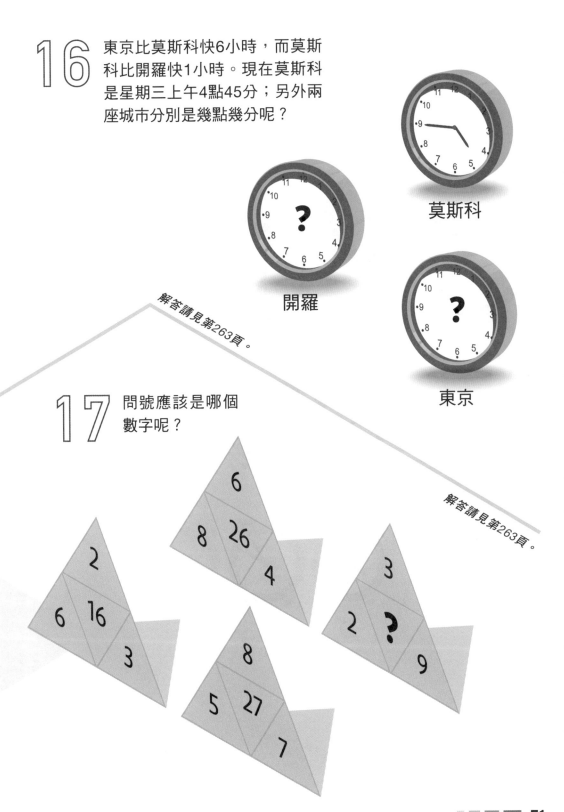

莫斯科

開羅

東京

解答請見第263頁。

17

問號應該是哪個數字呢?

解答請見第263頁。

18 按照數字標示的順序，下一個應
該是A～F之中的哪個時鐘？

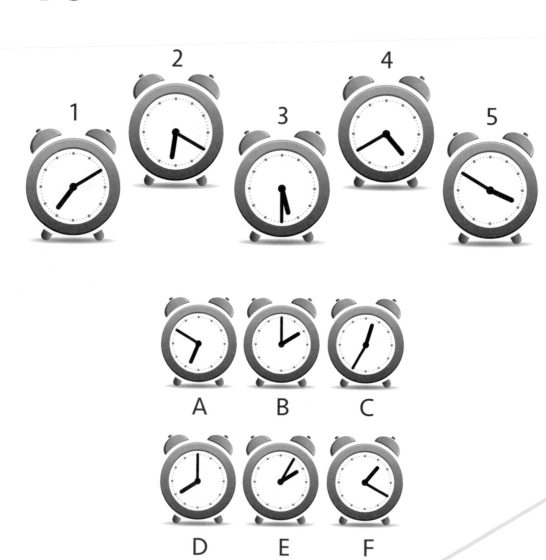

解答請見第263頁。

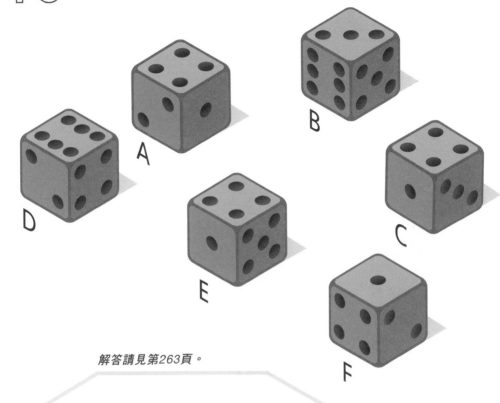

19　哪一顆骰子和其他骰子不一樣？

解答請見第263頁。

20　請問哪個數字和其他數字不是同類？

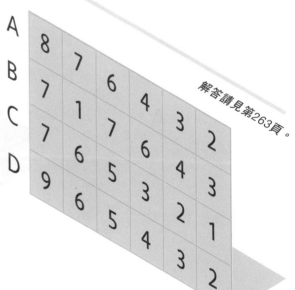

解答請見第263頁。

A	8	7				
B	7		6	4	3	2
C	7	1	7	6	3	2
D	7	6	5	6	4	3
	9	6	5	3	2	1
		5	4	2	3	2

Test 4

解答請見第263頁。

01 請問哪個是最合適的選項？

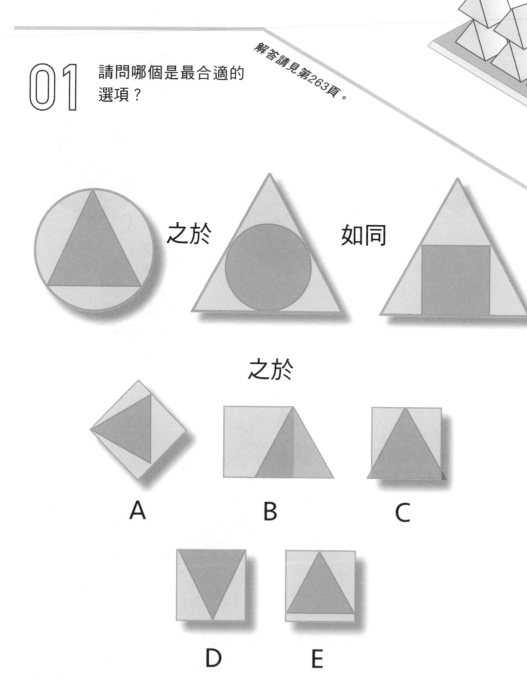

之於　　　　如同

之於

A　　　　B　　　　C

D　　　　E

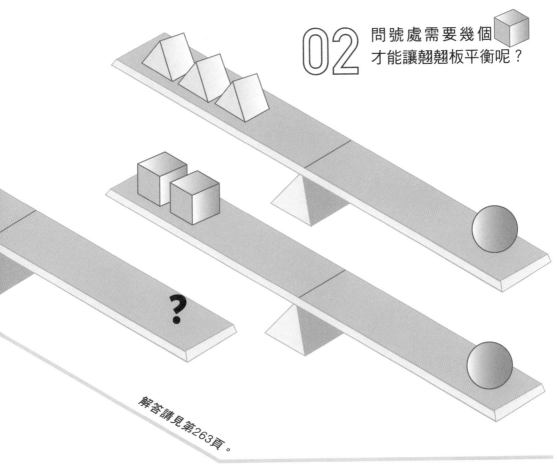

問號處需要幾個 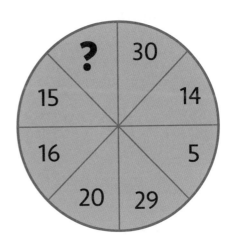 才能讓翹翹板平衡呢?

02

?

解答請見第263頁。

解答請見第263頁。

03 問號應該是哪個
數字呢?

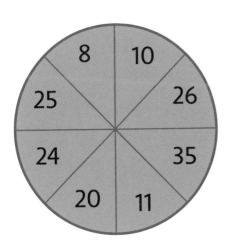

8	10
25	26
24	35
20	11

?	30
15	14
16	5
20	29

04 這些圖形可以組合成一個正幾何圖形。請問是什麼圖形呢？

解答請見第263頁。

解答請見第263頁。

05 在數字間填入加號和減號使下方的算式成立，且所有運算都要按題中順序進行（忽略四則運算的原則）。

40　9　5　14　12　32　=　20

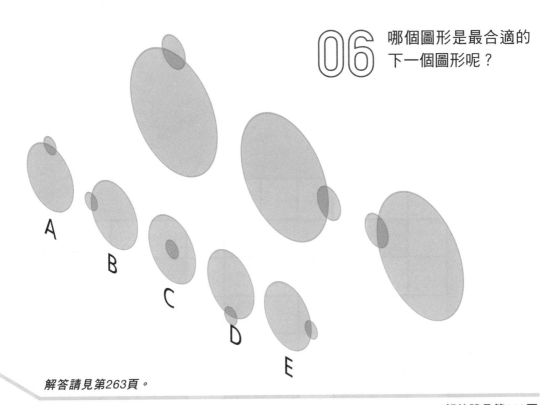

06 哪個圖形是最合適的
下一個圖形呢？

解答請見第263頁。

解答請見第263頁。

07 請問哪個立方體無法由上
方的展開圖組成？

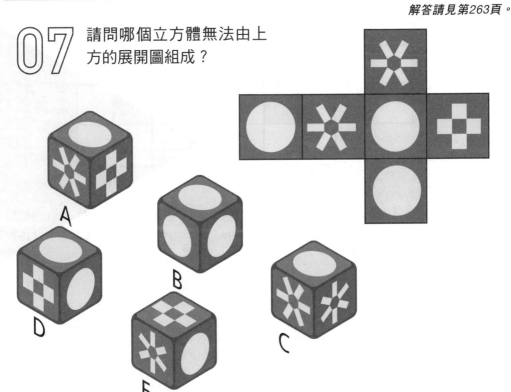

08

請將下方的數字填
入正確位置。

解答請見第263頁。

3位數	4位數	5位數	6位數	7位數	8位數	9位數
107	6721	65513	476467	3044957	26165316	475327161
225	9066	67791				950199739
265						
394						
503						
597						
662						
731						

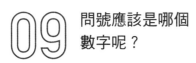

問號應該是哪個
數字呢？

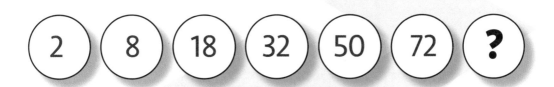

2 8 18 32 50 72 ?

解答請見第264頁。

解答請見第264頁。

方格中的箭頭表示要移動
的方向，幾個數字則用來
表示該方格在正確路徑中
的順序。請從左上方格移
動到右下方格，且每個方
格都剛好經過一次。

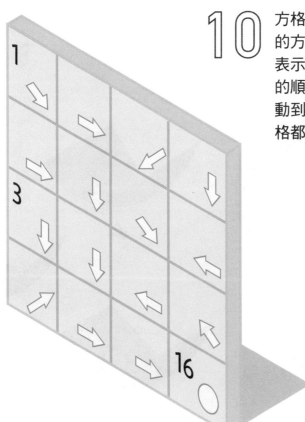

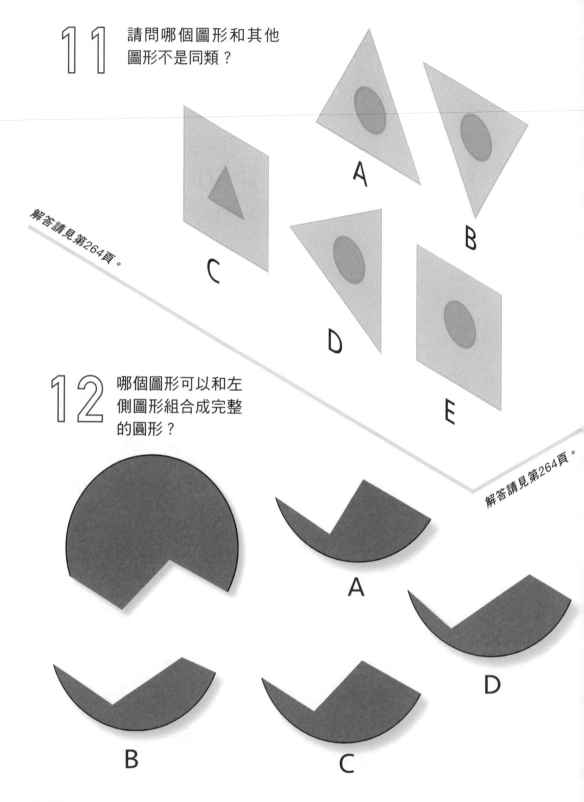

11 請問哪個圖形和其他圖形不是同類？

A

B

C

D

E

解答請見第264頁。

12 哪個圖形可以和左側圖形組合成完整的圓形？

A

B

C

D

解答請見第264頁。

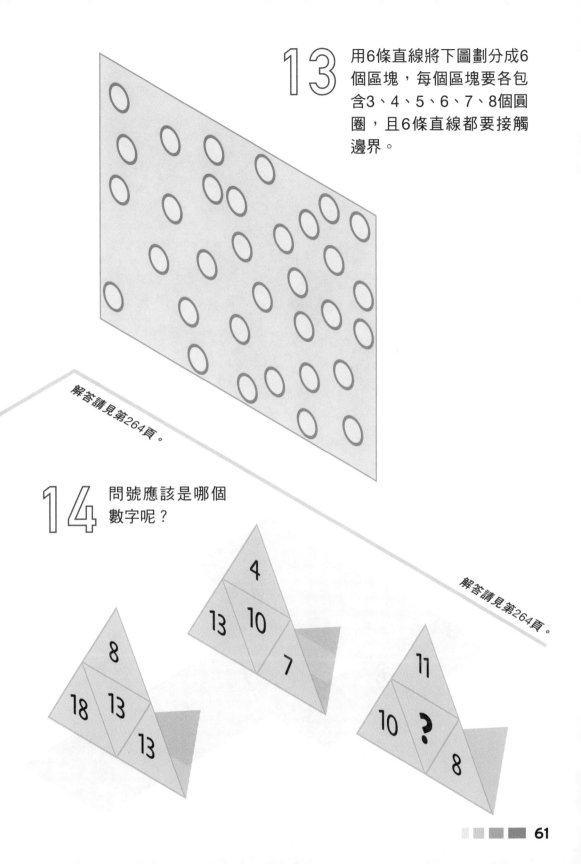

13 用6條直線將下圖劃分成6個區塊，每個區塊要各包含3、4、5、6、7、8個圓圈，且6條直線都要接觸邊界。

解答請見第264頁。

14 問號應該是哪個數字呢？

解答請見第264頁。

4

13 10

7

8

18 13

13

11

10 ?

8

15 請找出每個符號代表的數字。

解答請見第264頁。

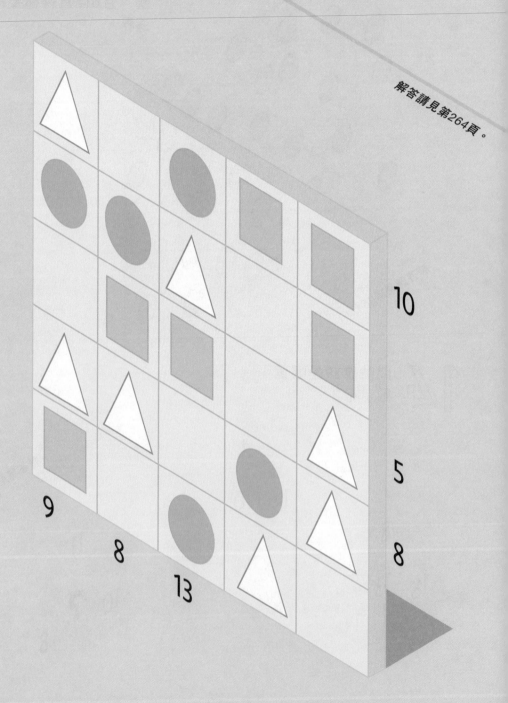

16

問號應該是哪個
數字呢?

13
14
51
3
10

14
17
42
6
24

15
9
?
12
18

3
10
68
17
9

解答請見第264頁。

解答請見第264頁。

1:55

2:45

4:10

17

請問下一個時鐘應
顯示幾點幾分呢?

3:30

18

問號應該是哪幾個
數字呢？

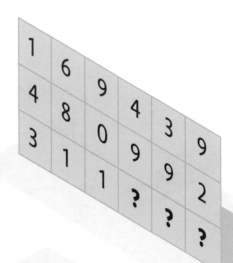

1					
4	6	9	4	3	
3	8	0	9	3	9
	1	1	9	9	2
			?	?	2
					?

解答請見第264頁。

19

空白方格中應該填入
哪些符號呢？

解答請見第264頁。

Test 5

解答請見第264頁。

01 問號處應該放入底下哪一個圖形呢？

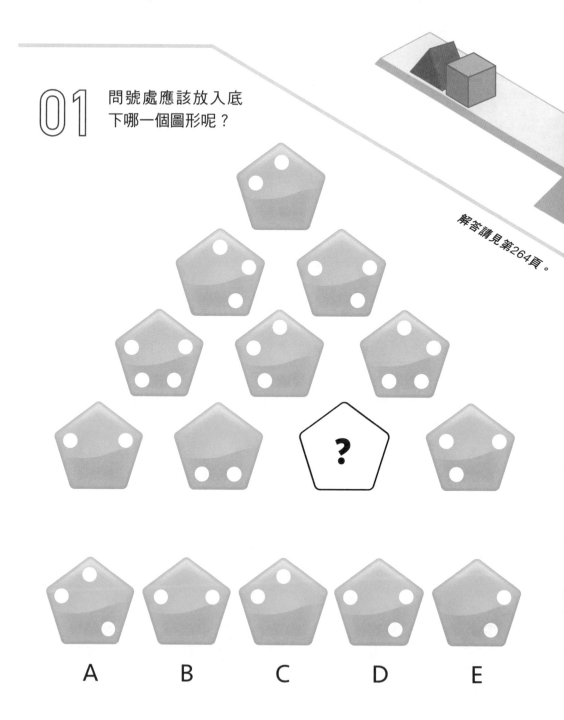

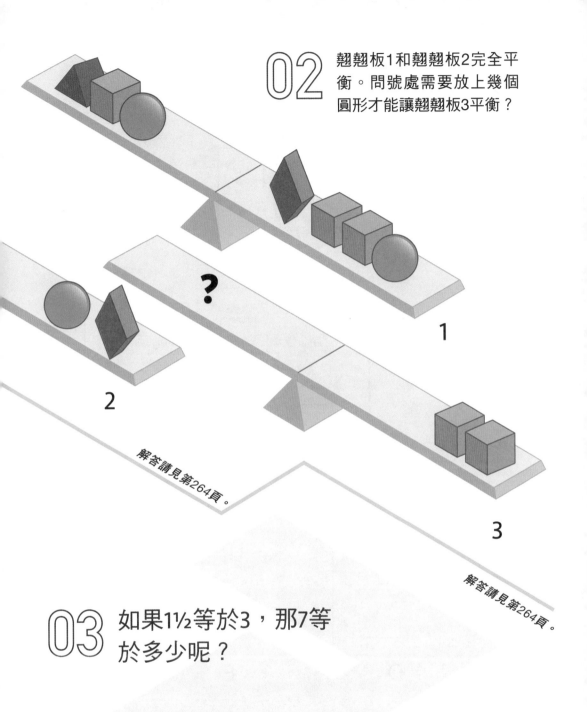

02 翹翹板1和翹翹板2完全平衡。問號處需要放上幾個圓形才能讓翹翹板3平衡？

1

2

3

解答請見第264頁。

解答請見第264頁。

03 如果1½等於3，那7等於多少呢？

04 哪個形狀可以和上面的形狀組合成完整的正方形？

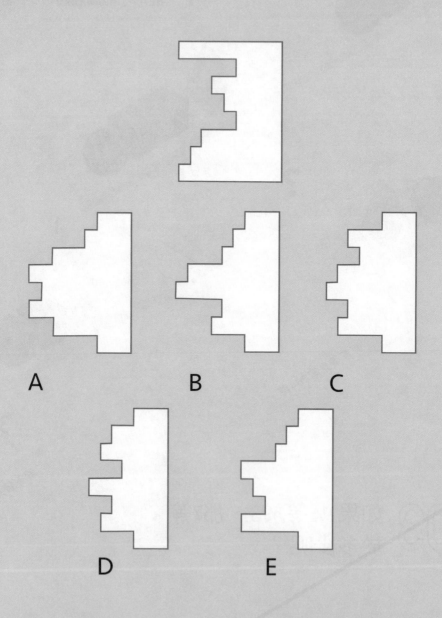

A B C

D E

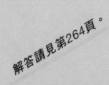

解答請見第264頁。

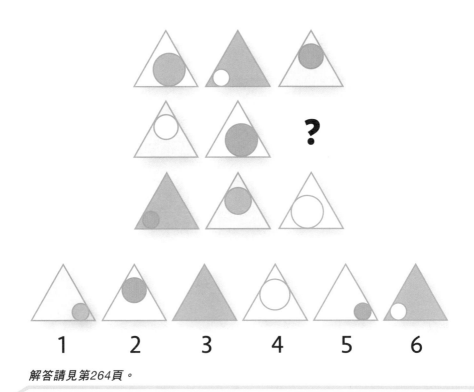

05 問號處應該放入底下哪一個
圖形呢?

1 2 3 4 5 6

解答請見第264頁。

解答請見第265頁。

06 在空白方格中填入數字,讓
每列、每行和對角線上的總
和皆相同。

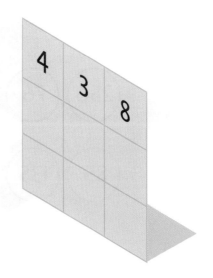

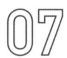

07

1A到3C的方格都要包含最上列和最左行相對應方格內的圖形。例如，方格2A要包含方格2和方格A內的所有圖形。請找出其中一個錯誤的方格。

解答請見第265頁。

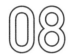

解答請見第265頁。

08

請問哪個數字和其他數字不是同類？

256　76　49

85　139　57

09 請問哪些圖形和其他圖形不是同類？

解答請見第265頁。

10 問號應該是哪個
數字呢？

解答請見第265頁。

解答請見第265頁。

11 問號應該是哪個
數字呢？

12

請問哪個立方體無法由上方的展開圖組成？

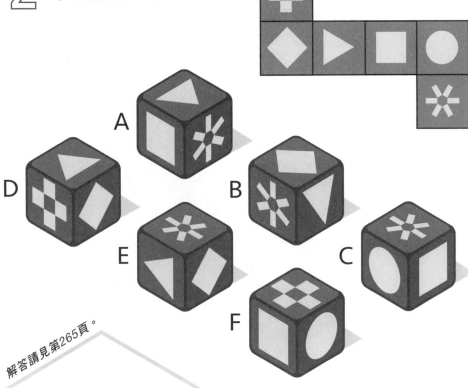

A

D

B

E

C

F

解答請見第265頁。

13

請問哪個數字和其他數字不是同類？

解答請見第265頁。

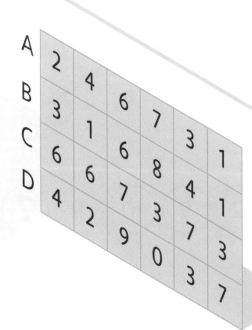

A	2	4	6	7	
B	3	1		3	1
C	6	6	8	4	1
D	4	7	3	7	
	2	9	0	3	3
					7

14

將6×6×6的正方體填滿後，會包含216個小正方體。以下圖形還需要幾個小正方體才能填滿呢？

解答請見第265頁。

解答請見第265頁。

15

問號分別是哪兩個數字呢？

(7) (12) (9) (10) (11) (?) (?) (6) (15) (4)

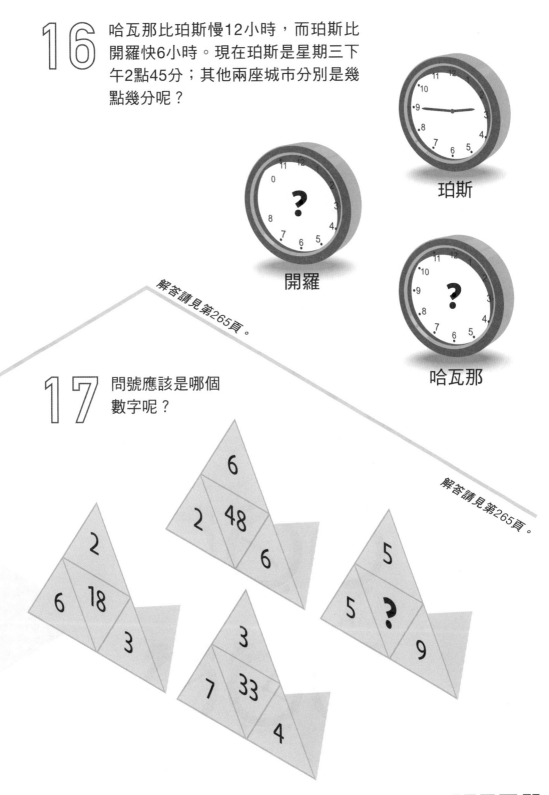

16 哈瓦那比珀斯慢12小時，而珀斯比開羅快6小時。現在珀斯是星期三下午2點45分；其他兩座城市分別是幾點幾分呢？

珀斯

開羅

哈瓦那

解答請見第265頁。

17 問號應該是哪個數字呢？

6
2 48 6

2
6 18 3

3
7 33 4

5
5 ? 9

解答請見第265頁。

解答請見 第265頁。

18

按照數字標示的順序，下一個應該
是A～F之中的哪個時鐘？

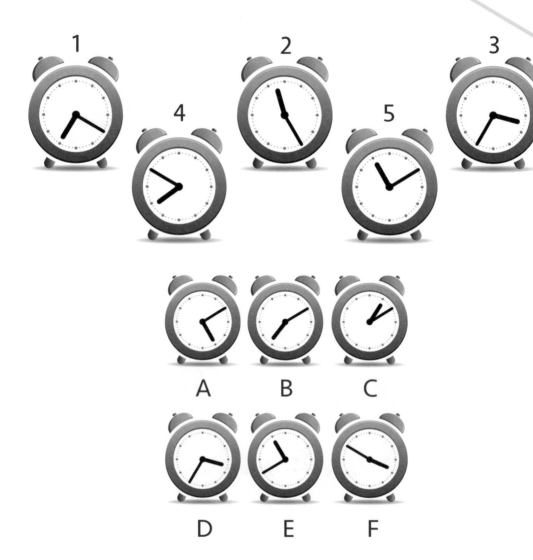

19 第一列左邊數字按照某種公式會變成右邊數字，選項裡哪個也是如此呢？

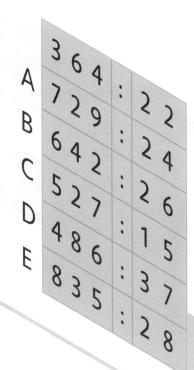

A	3 6 4	: 2 2
B	7 2 9	: 2 4
C	6 4 2	: 2 6
D	5 2 7	: 1 5
E	4 8 6	: 3 7
	8 3 5	: 2 8

解答請見第265頁。

20 哪一顆骰子和其他骰子不一樣？

解答請見第265頁。

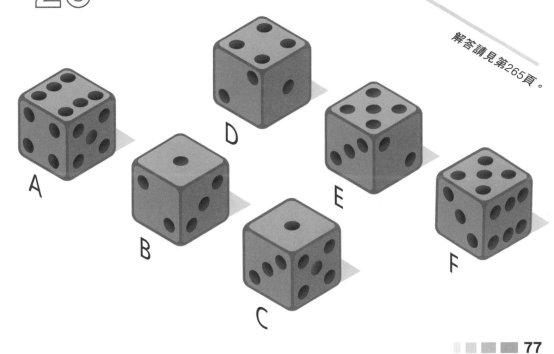

Test 6

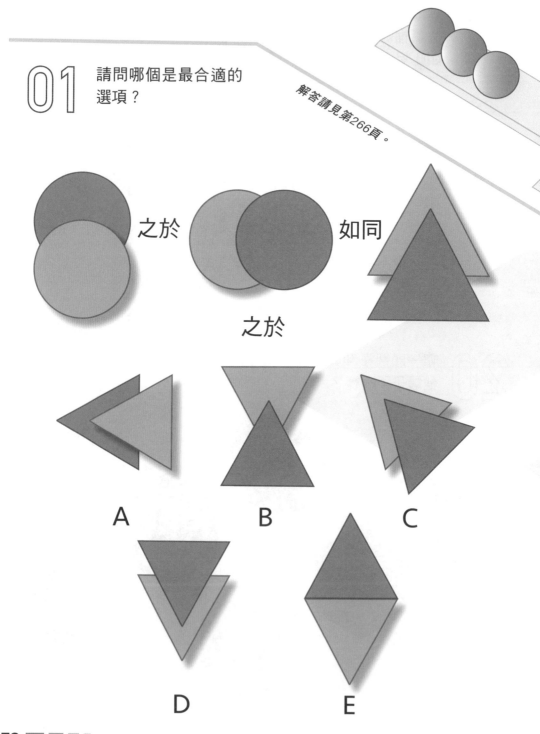

01 請問哪個是最合適的選項？

解答請見第266頁。

之於 如同

之於

A B C

D E

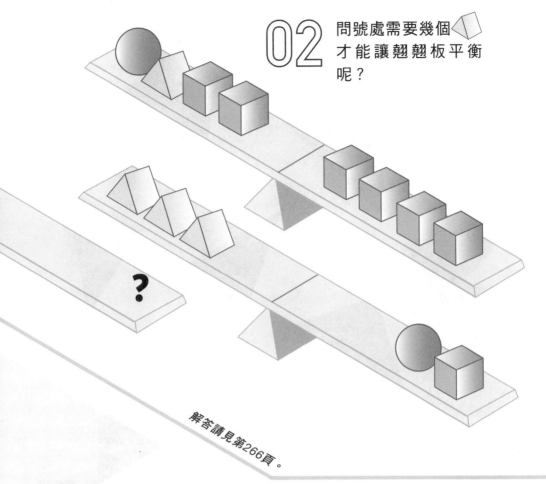

問號處需要幾個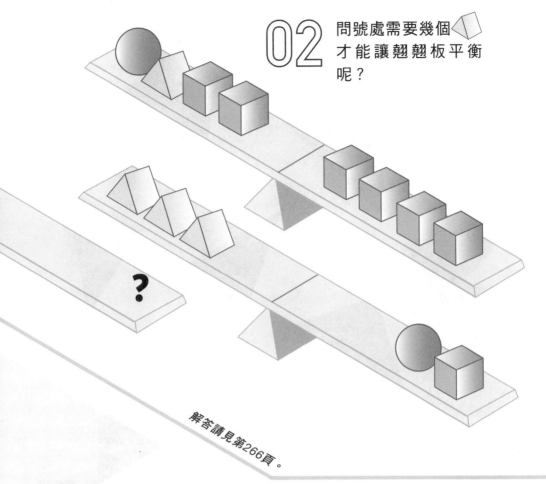
才能讓翹翹板平衡
呢？

解答請見第266頁。

解答請見第266頁。

03 在數字間填入加號、減號和乘號
使下方的算式成立，且所有運算
都要按題中順序進行（忽略四則
運算的原則）。

$(32)\ (28)\ (4)\ (21)\ (7)\ (18)\ =\ (36)$

79

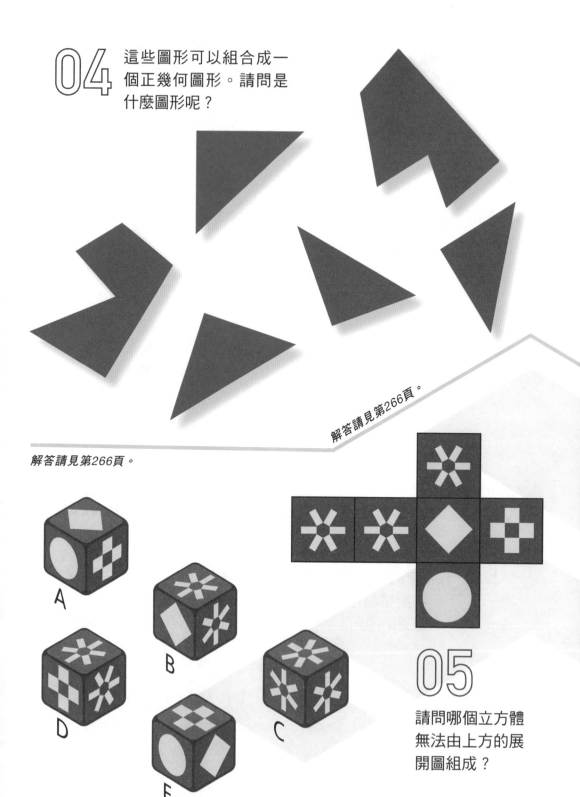

04 這些圖形可以組合成一個正幾何圖形。請問是什麼圖形呢？

解答請見第266頁。

解答請見第266頁。

A

B

C

D

E

05 請問哪個立方體無法由上方的展開圖組成？

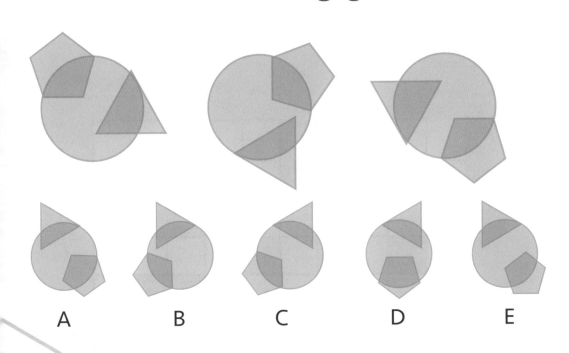

06 哪個圖形是最合適的下一個圖形呢？

A　　　B　　　C　　　D　　　E

解答請見第266頁。

解答請見第266頁。

07 問號應該是哪個數字呢？

35　5
12　10
12　1
3　30

?　41
52　39
49　51
55　25

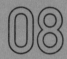

08

請將下方的數字填
入正確位置。

解答請見第266頁。

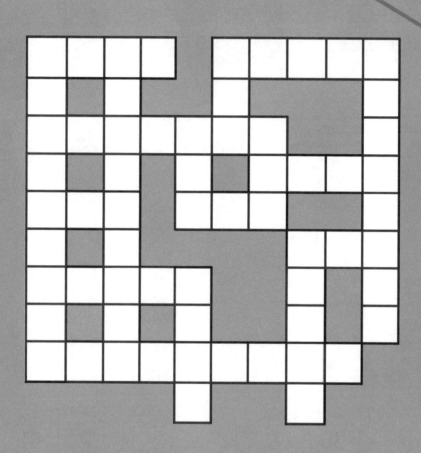

3位數	4位數	5位數	7位數	8位數	9位數
312	1642	36157	7034723	71230908	197896485
315	1993	46126			423738130
395	6325	87587			500524182
753					
889					
943					

09 問號應該是哪個數字呢？

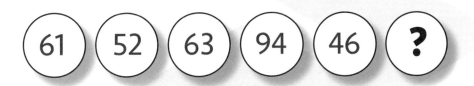

| 61 | 52 | 63 | 94 | 46 | ? |

解答請見第266頁。

解答請見第266頁。

10

方格中的箭頭表示要移動的方向，幾個數字則用來表示該方格在正確路徑中的順序。請從左上方格移動到右下方格，且每個方格都剛好經過一次。

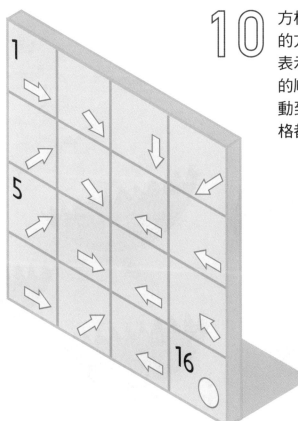

11 請問哪個圖形和其他圖形不是同類？

A

B

C

D

E

解答請見第266頁。

12 哪個圖形可以和左側圖形組合成完整的圓形？

解答請見第266頁。

A

B

C

D

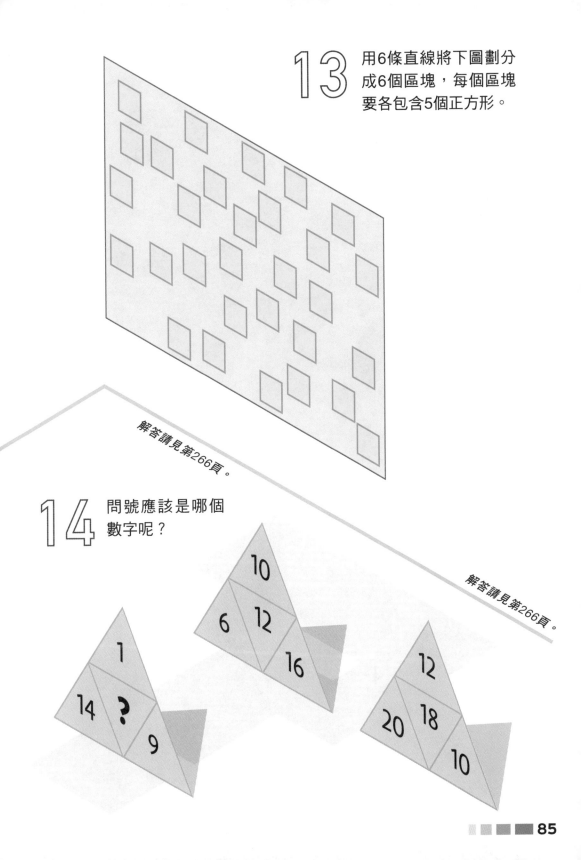

13
用6條直線將下圖劃分成6個區塊,每個區塊要各包含5個正方形。

解答請見第266頁。

14 問號應該是哪個數字呢?

10

6 12

16

1

14 **?** 9

12

20 18

10

解答請見第266頁。

15

請找出每個符號
代表的數字。

解答請見第266頁。

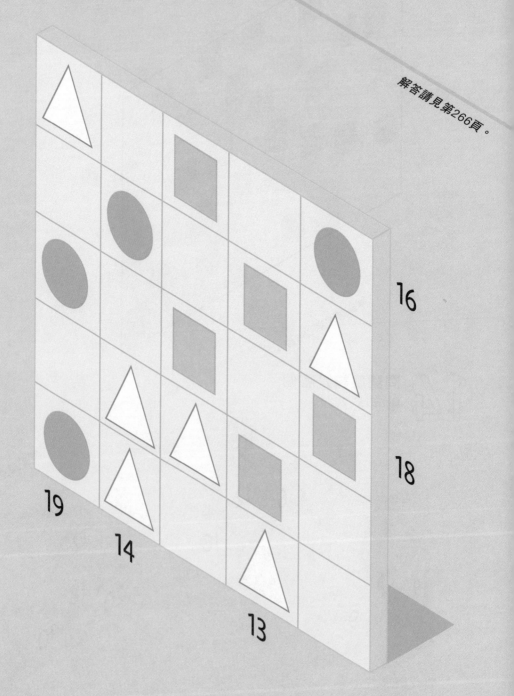

86

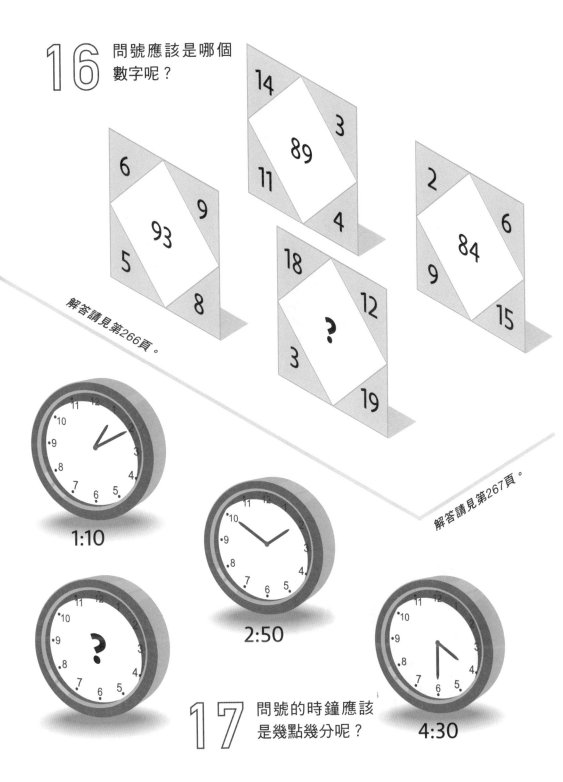

16　問號應該是哪個數字呢？

14　3
89
11　4

6　9
93
5　8

18　12
?
3　19

2　6
84
9　15

解答請見第266頁。

解答請見第267頁。

1:10

2:50

?

4:30

17　問號的時鐘應該是幾點幾分呢？

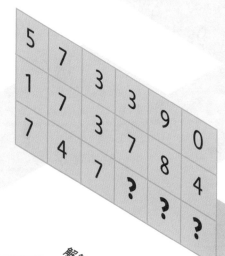

18 問號應該是哪幾個數字呢？

5	7	3			
1	7	3	3	9	0
7	4	3	7	8	4
	7	?	?	?	

解答請見第267頁。

空白方格中應該填入
哪些符號呢？

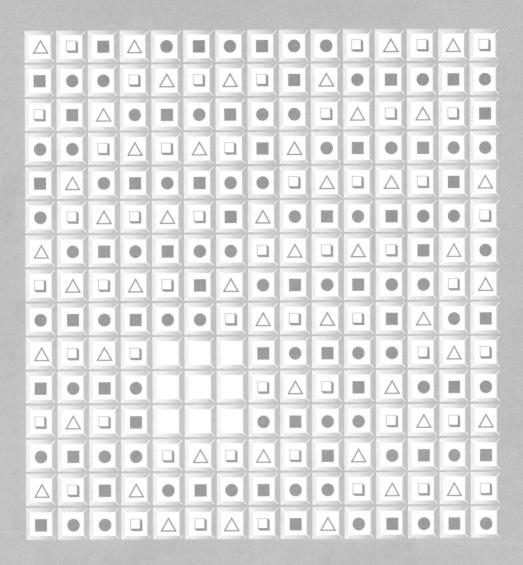

解答請見第267頁。

Test 7

解答請見第267頁。

01 問號處應該放上哪一
組形狀，才能讓翹翹
板維持平衡？

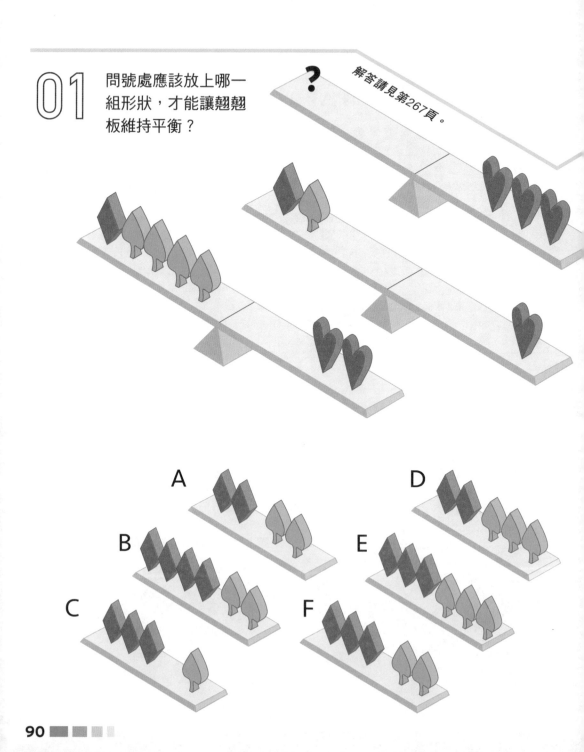

解答請見第267頁。

02 問號處應該放入底下
哪一個圖形呢？

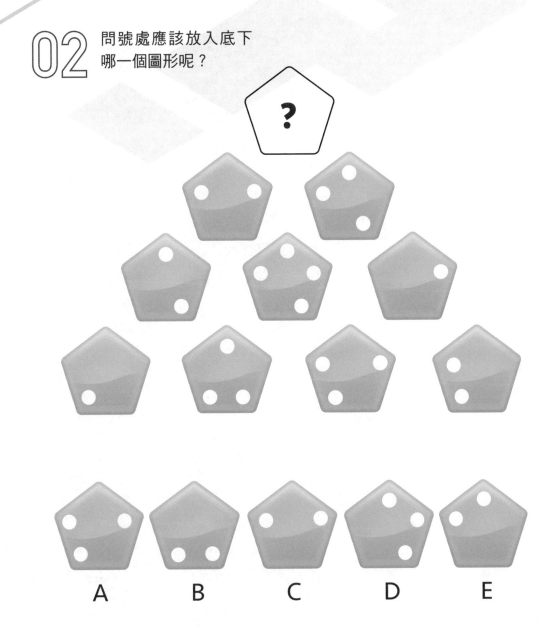

A B C D E

哪個形狀可以和上面的形狀
組合成完整的正方形？

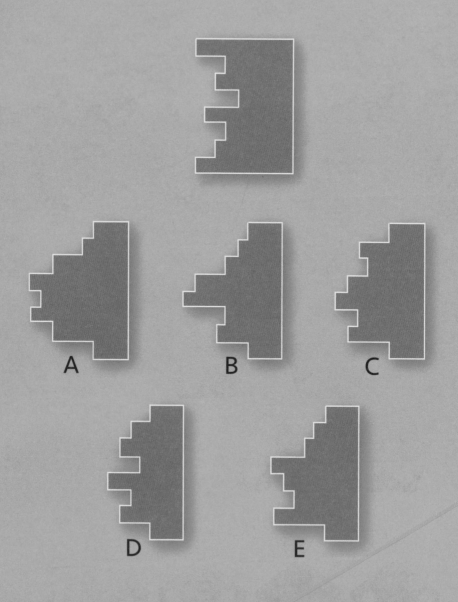

A

B

C

D

E

解答請見第267頁。

04

問號處應該放入底下哪一個
圖形呢？

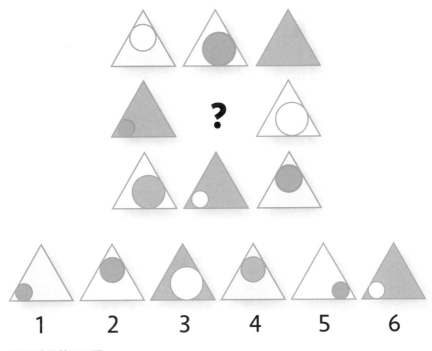

?

1　　2　　3　　4　　5　　6

解答請見第267頁。

05

請問哪個數字和其他數字
不是同類？

解答請見第267頁。

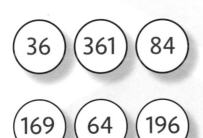

| 36 | 361 | 84 |
| 169 | 64 | 196 |

06

1A到3C的方格都要包含最上列和最左行相對應方格內的圖形。例如，方格2A要包含方格2和方格A內的所有圖形。請找出其中一個錯誤的方格。

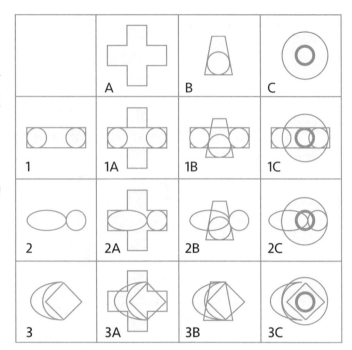

解答請見第267頁。

解答請見第267頁。

07

在空白方格中填入數字，讓每列、每行和對角線上的總和皆相同。

08 請問哪個圖形和其他圖形不是同類？

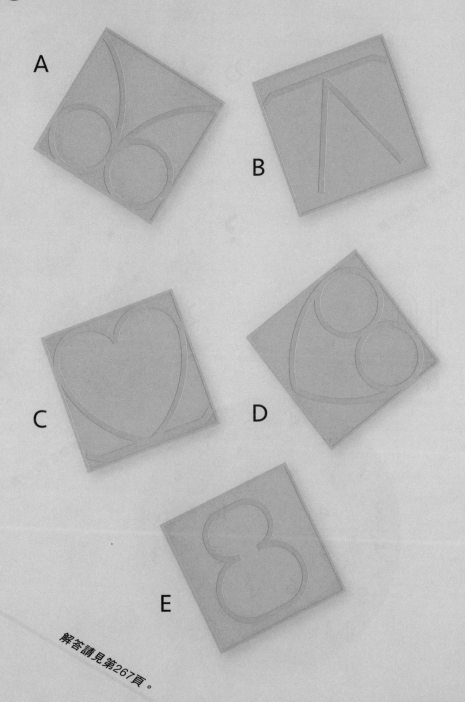

解答請見第267頁。

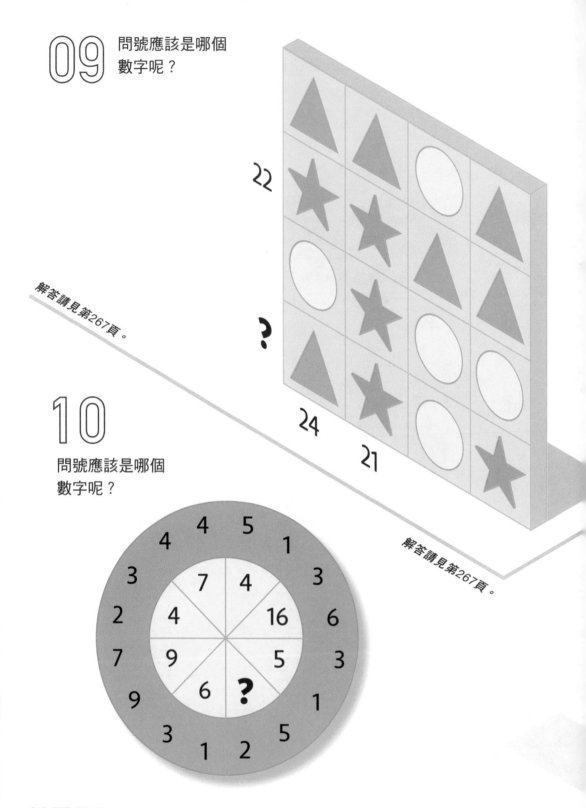

09 問號應該是哪個
數字呢？

22

?

24

21

解答請見第267頁。

解答請見第267頁。

10 問號應該是哪個
數字呢？

11 請問哪個立方體無法由上方的展開圖組成？

A B C D E F

解答請見第267頁。

12 請問哪個數字和其他數字不是同類？

A	8	1	1	1		
B	5	4	2	1	4	1
C	3	7	3	3	6	3
D	2	2	3	7	2	3
			0	0	5	7

解答請見第267頁。

13

將6×6×6的正方體填滿後，會包含216個小正方體。以下圖形還需要幾個小正方體才能填滿呢？

解答請見第267頁。

解答請見第267頁。

14

問號分別是哪兩個數字呢？

5　7　12　19　31　50　?　?

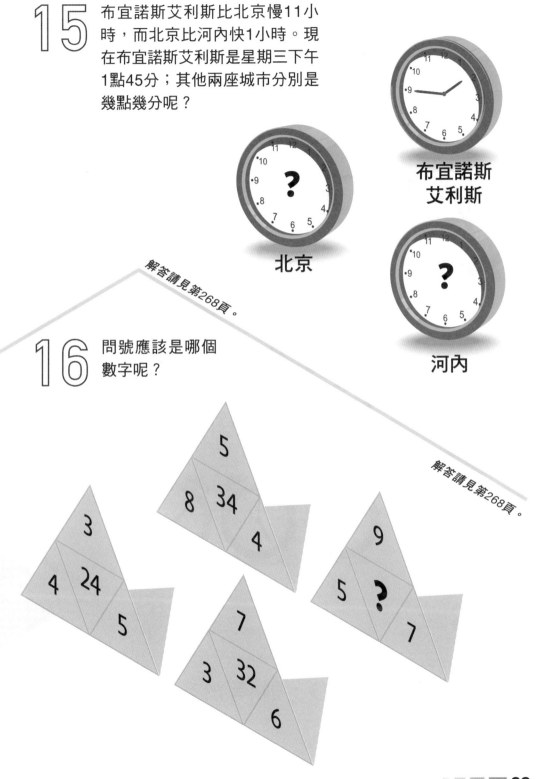

15 布宜諾斯艾利斯比北京慢11小時，而北京比河內快1小時。現在布宜諾斯艾利斯是星期三下午1點45分；其他兩座城市分別是幾點幾分呢？

布宜諾斯艾利斯

北京

河內

解答請見第268頁。

16 問號應該是哪個數字呢？

解答請見第268頁。

5
8　34
4

3
4　24
5

9
5　?
7

7
3　32
6

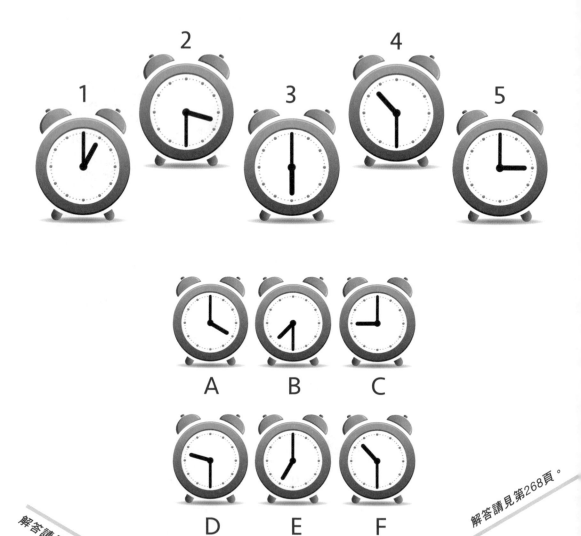

17

按照數字標示的順序，下一個應該是
A～F之中的哪個時鐘？

解答請見第268頁。

解答請見第268頁。

18

如果³/₇等於9，則4等於多少？

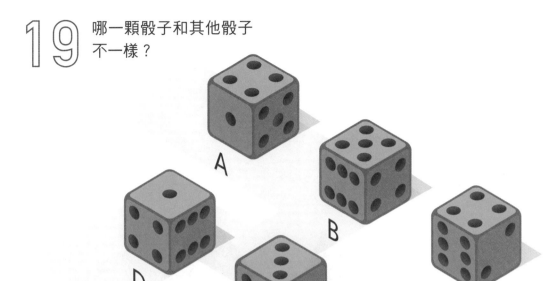

19 哪一顆骰子和其他骰子不一樣？

解答請見第268頁。

20 第一列左邊數字按照某種公式會變成右邊數字，選項裡哪個也是如此呢？

解答請見第268頁。

A	2 8 9	：	1 7
B	1 9 8	：	1 4
C	7 3 1	：	2 7
D	3 4 2	：	1 8
E	8 4 1	：	2 8
	4 4 1	：	2 1

Test 8

01

這些圖形可以組合成一個正幾何圖形。請問是什麼圖形呢？

解答請見第268頁。

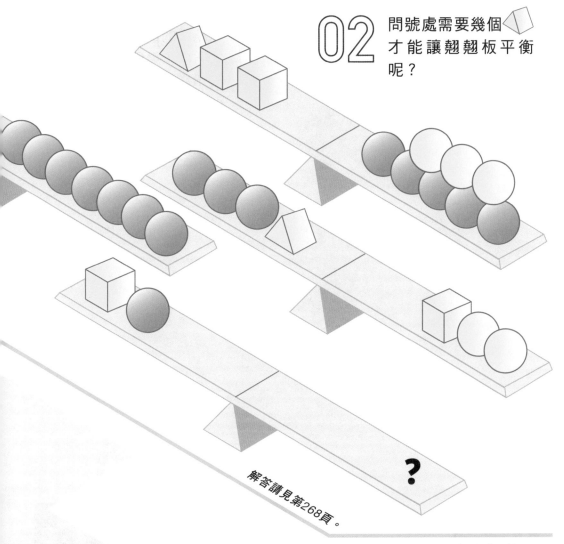

02 問號處需要幾個◁ 才能讓翹翹板平衡呢？

解答請見第268頁。

解答請見第268頁。

03 在數字間填入加號、減號、乘號及除號，使下方的算式成立，且所有運算都要按題中順序進行（忽略四則運算的原則）。

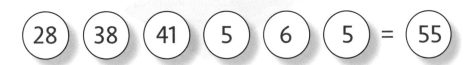

$$(28) \quad (38) \quad (41) \quad (5) \quad (6) \quad (5) = (55)$$

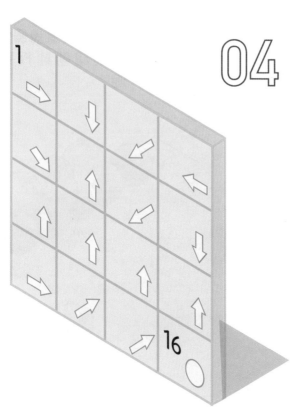

解答請見第268頁。

04

方格中的箭頭表示要移動的方向，幾個數字則用來表示該方格在正確路徑中的順序。請從左上方格移動到右下方格，且每個方格都剛好經過一次。

解答請見第268頁。

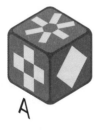

05

請問哪個立方體無法由上方的展開圖組成？

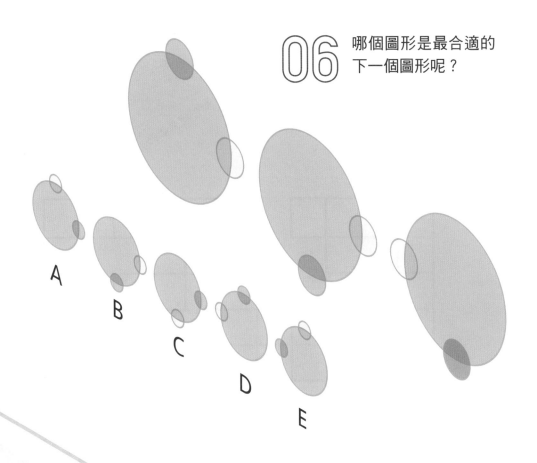

06 哪個圖形是最合適的下一個圖形呢？

A

B

C

D

E

解答請見第268頁。

解答請見第268頁。

07 問號應該是哪個數字呢？

22	31
42	23
13	32
11	24

?	12
23	31
30	22
10	41

請將下方的數字填
入正確位置。

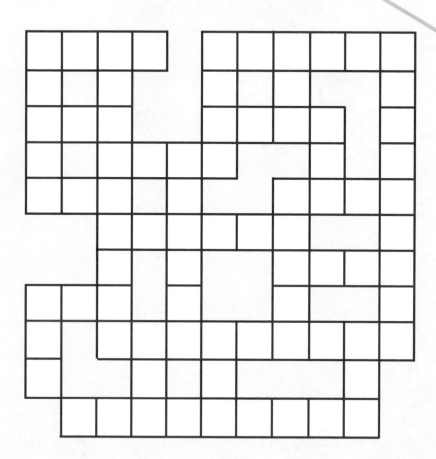

3位數	814	**4位數**	**5位數**	**6位數**	**9位數**
187	851	1662	16871	862098	371837789
434	875	2599	88584	902091	541484449
471		5917		907063	625278445
478		7424			818354914
495		8113			
792		9879			

問號應該是哪個
數字呢？

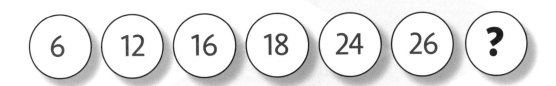

解答請見第268頁。

解答請見第268頁。

10 請問哪個圖形和其他
圖形不是同類？

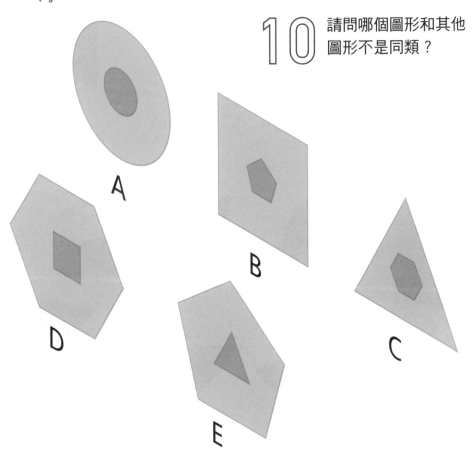

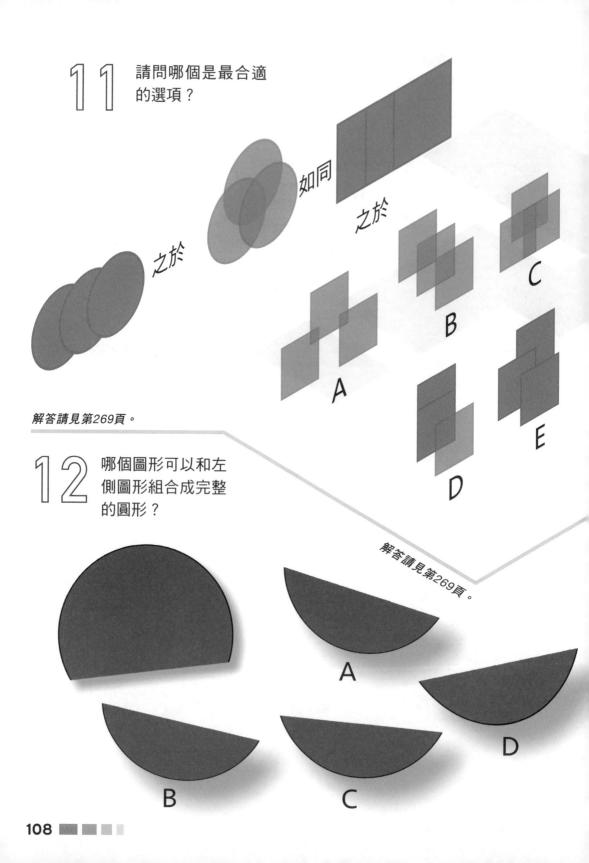

11 請問哪個是最合適的選項？

之於 如同 之於

A B C D E

解答請見第269頁。

12 哪個圖形可以和左側圖形組合成完整的圓形？

A B C D

解答請見第269頁。

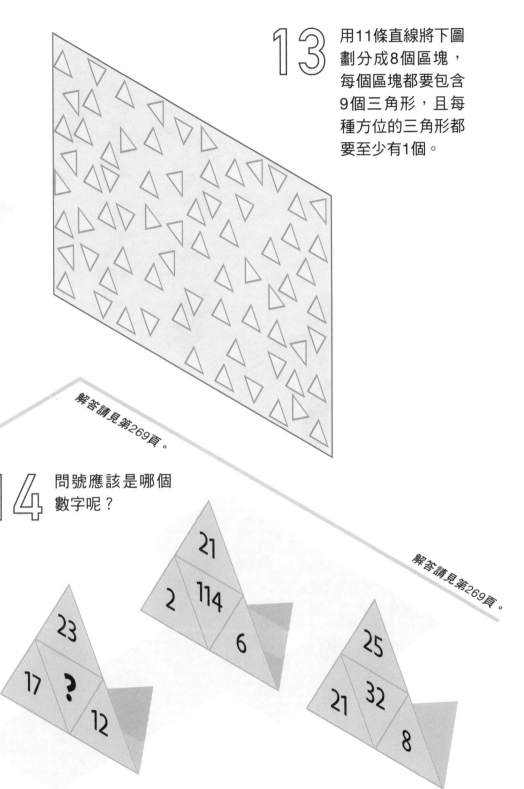

13 用11條直線將下圖劃分成8個區塊，每個區塊都要包含9個三角形，且每種方位的三角形都要至少有1個。

解答請見第269頁。

14 問號應該是哪個數字呢？

解答請見第269頁。

21
2 114
6

23
17 ? 12

25
21 32
8

15 請找出每個符號代表的數字。

解答請見第269頁。

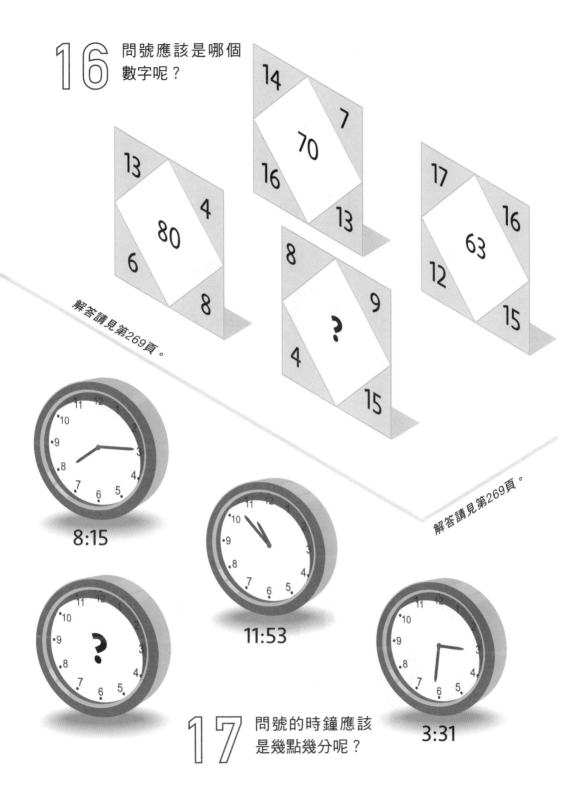

16 問號應該是哪個數字呢？

14 7 70 16 13

13 4 80 6 8

17 16 63 12 15

8 9 ? 4 15

解答請見第269頁。

解答請見第269頁。

8:15

11:53

?

3:31

17 問號的時鐘應該是幾點幾分呢？

19 問號應該是哪個數字呢？

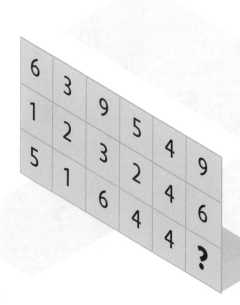

解答請見第269頁。

20 空白方格中應該填入
哪些符號呢？

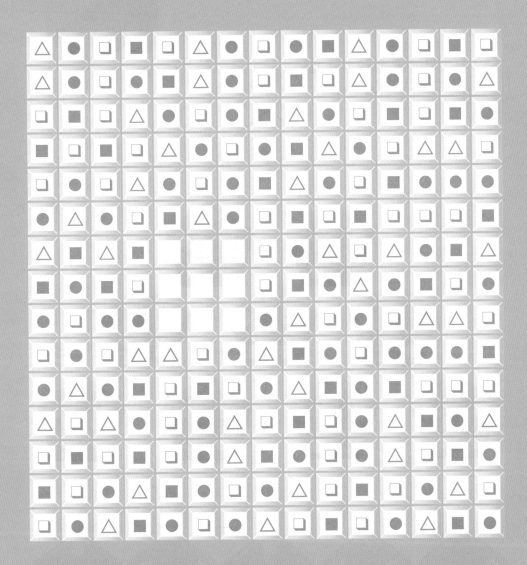

解答請見第269頁。

Test 9

解答請見第269頁。

01 問號處應該放入底下哪一個圖形呢？

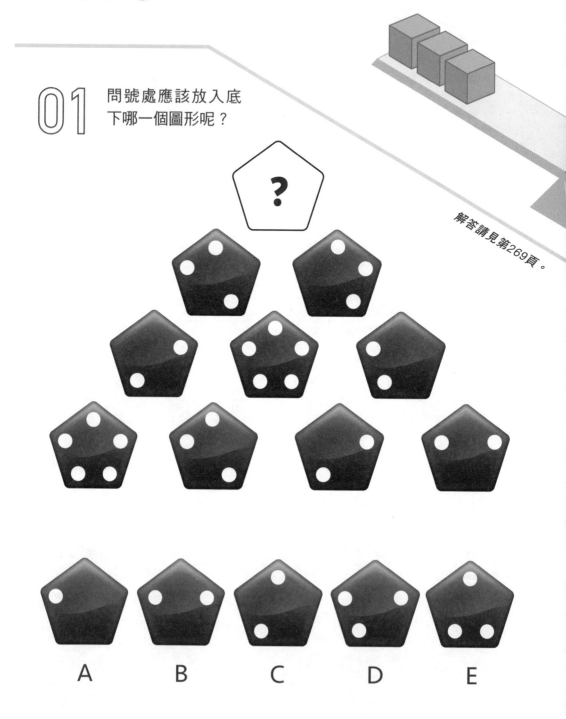

A B C D E

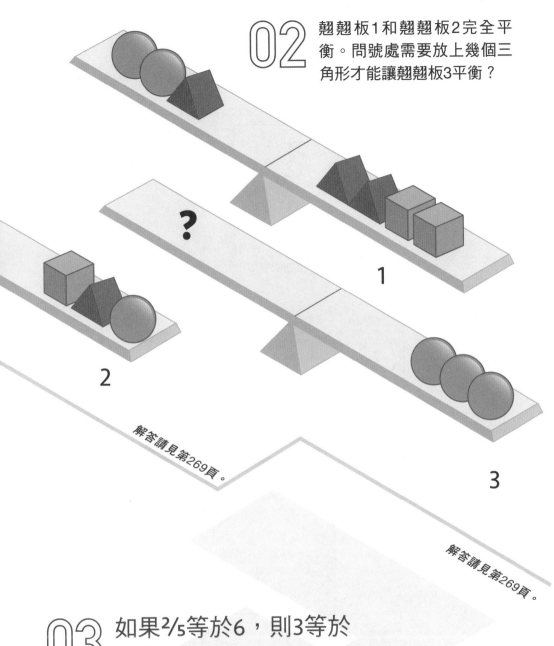

翹翹板1和翹翹板2完全平衡。問號處需要放上幾個三角形才能讓翹翹板3平衡？

1

2

3

解答請見第269頁。

解答請見第269頁。

如果 $\frac{2}{5}$ 等於6，則3等於多少？

哪個形狀可以和上面的形狀
組合成完整的正方形？

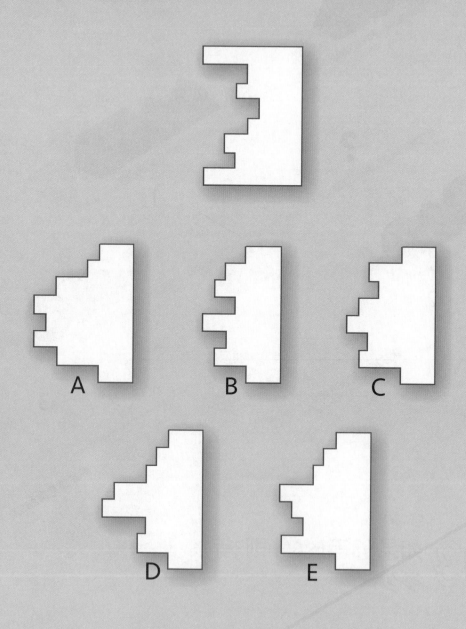

A

B

C

D

E

解答請見第269頁。

問號處應該放入底下哪一個
圖形呢？

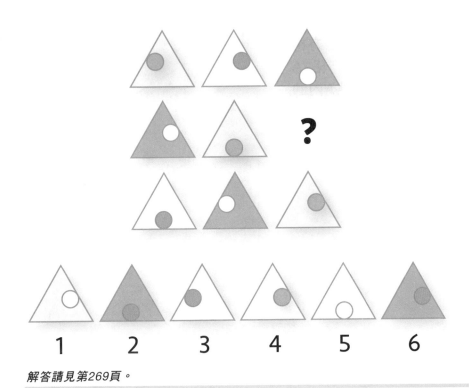

1 2 3 4 5 6

解答請見第269頁。

解答請見第269頁。

在空白方格中填入數字，
讓每列、每行和對角線上
的總和皆相同。

10 12 14

07

1A到3C的方格都要包含最
上列和最左行相對應方格
內的圖形。例如，方格2A
要包含方格2和方格A內的
所有圖形。請找出其中一
個錯誤的方格。

解答請見第269頁。

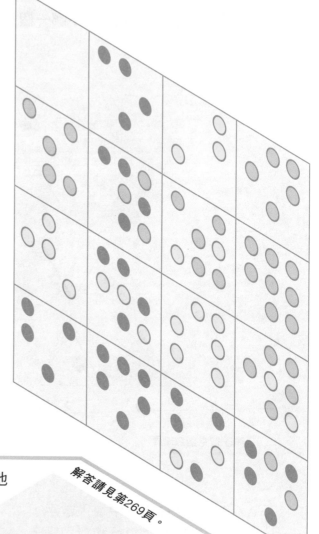

08

請問哪個數字和其他
數字不是同類？

解答請見第269頁。

92　38　56

45　29　74

09 請問哪個圖案和其他
圖案不是同類？

B

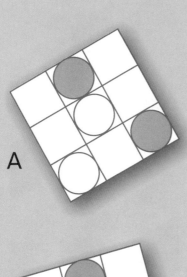

A

D

C

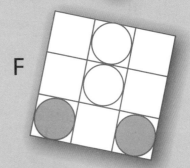

F

E

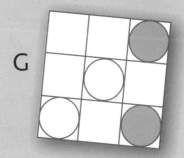

G

解答請見第270頁。

■ ■ ■ ■ **119**

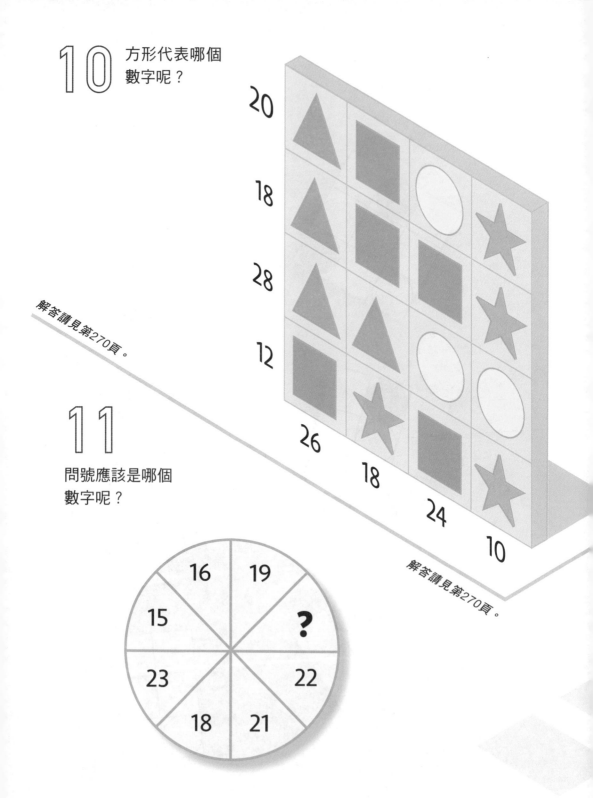

10 方形代表哪個
數字呢？

解答請見第270頁。

11

問號應該是哪個
數字呢？

解答請見第270頁。

12

請問哪個立方體無法由
上方的展開圖組成？

A B C D E F

解答請見第270頁。

13

請問哪個數字
和其他數字不
是同類？

解答請見第270頁。

	A				
A	3	1			
B	6	7	5		
	5			3	
C	8	7	2		9
	2		2	8	
D	4	6			9
	6		4		
		4		6	7
			9		
				8	
					3

14

將6×6×6的正方體填滿後，會包含216個小正方體。以下圖形還需要幾個小正方體才能填滿呢？

解答請見第270頁。

解答請見第270頁。

15

問號分別是哪兩個數字呢？

2 5 10 17 26 ? ?

16 東京比布宜諾斯艾利斯快12小時，而布宜諾斯艾利斯比喀布爾慢7½小時。現在喀布爾是星期五上午2點15分；其他兩座城市分別是幾點幾分呢？？

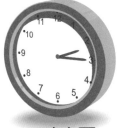

喀布爾

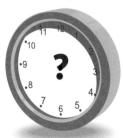

東京

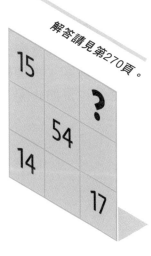

布宜諾斯

解答請見第270頁。

17 問號應該是哪個數字呢？

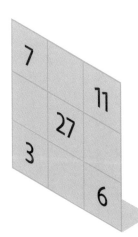

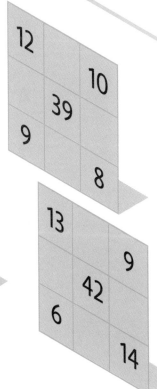

解答請見第270頁。

18

哪一顆骰子和其他
骸子不一樣？

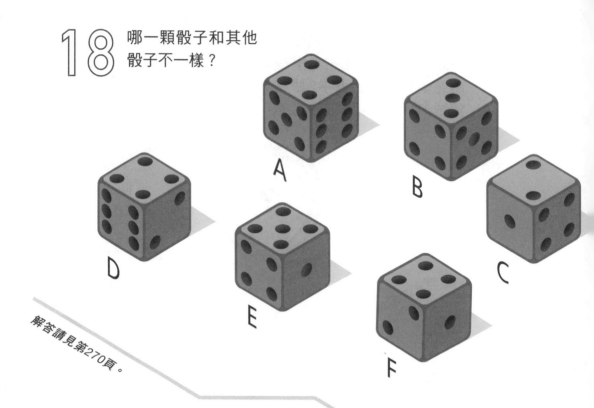

解答請見第270頁。

19

第一列左邊數字按
照某種公式會變成
右邊數字,選項裡
哪個也是如此呢?

解答請見第270頁。

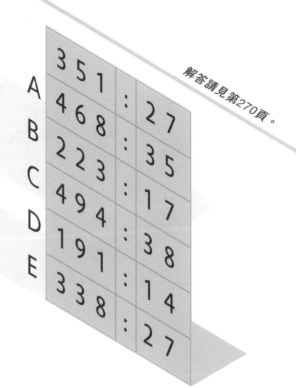

A	3 5 1	: 2 7
	4 6 8	
B	2 2 3	: 3 5
C	4 9 4	: 1 7
D	1 9 1	: 3 8
E	3 3 8	: 1 4
	3 3 8	: 2 7

20 按照數字標示的順序，下一個應該是
A～F之中的哪個時鐘？

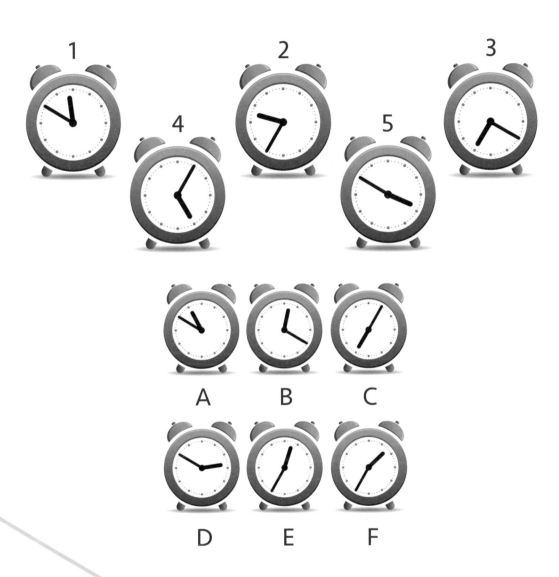

解答請見第270頁。

Test 10

01

哪個圖形可以和上方圖形組合成完整的正方形？

解答請見第270頁。

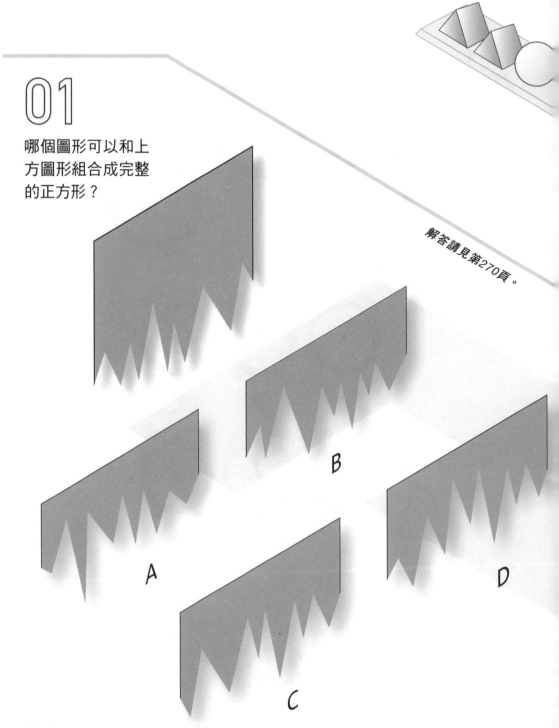

A

B

C

D

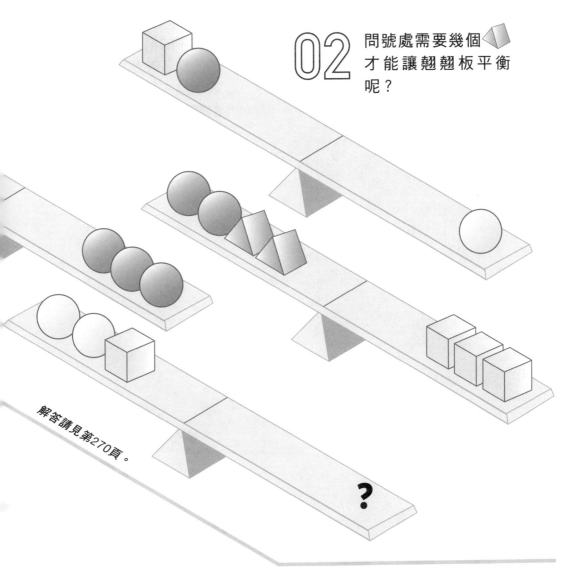

02 問號處需要幾個 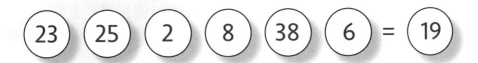 才能讓翹翹板平衡呢？

解答請見第270頁。

解答請見第270頁。

03 在數字間填入加號、減號、乘號及除號，使下方的算式成立，且所有運算都要按題中順序進行（忽略四則運算的原則）。

23　25　2　8　38　6　＝　19

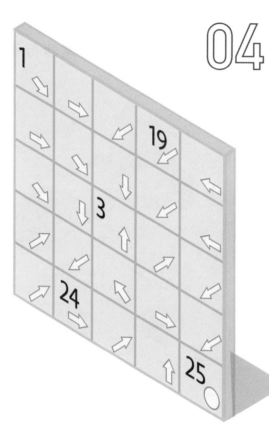

04

方格中的箭頭表示要移動的方向，幾個數字則用來表示該方格在正確路徑中的順序。請從左上方格移動到右下方格，且每個方格都剛好經過一次。

解答請見第270頁。

解答請見第271頁。

05

哪個圖形是最合適的下一個圖形呢？

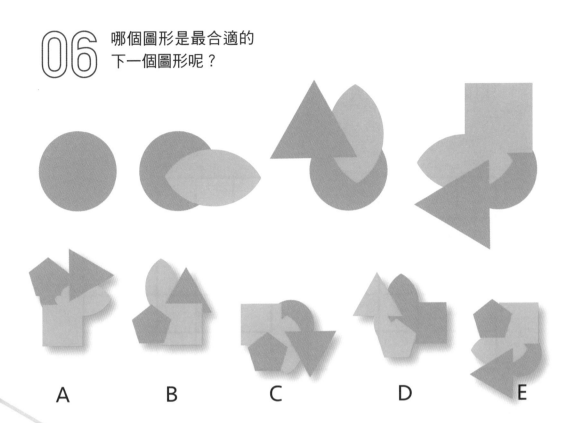

06 哪個圖形是最合適的下一個圖形呢？

A B C D E

解答請見第271頁。

解答請見第271頁。

07 問號應該是哪個數字呢？

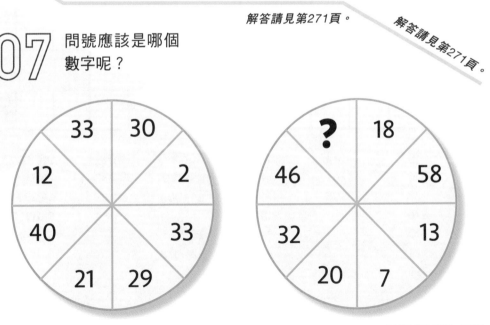

解答請見第271頁。

3位數	4位數	5位數	6位數	8位數	9位數
106	3276	44836	455790	86433649	134584575
228	5505	48843	644004		413799160
576		91874			531196179
610			**7位數**		874246384
723			5247178		
751					
754					
911					

問號應該是哪個
數字呢？

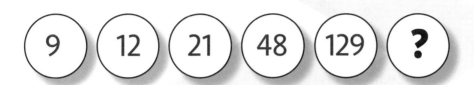

9　12　21　48　129　?

解答請見第271頁。

解答請見第271頁。

10

請問哪個圖形和
其他圖形不是同
類？

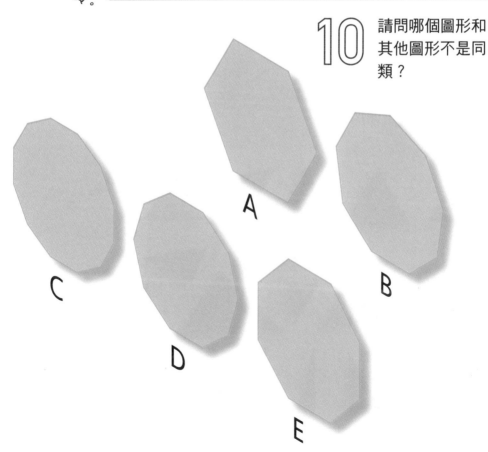

A

C

D

B

E

11

請問哪個是最合適的選項?

之於

如同

之於:

A

B

C

D

E

解答請見第271頁。

12

這些圖形可以組合成一個正幾何圖形。請問是什麼圖形呢?

解答請見第271頁。

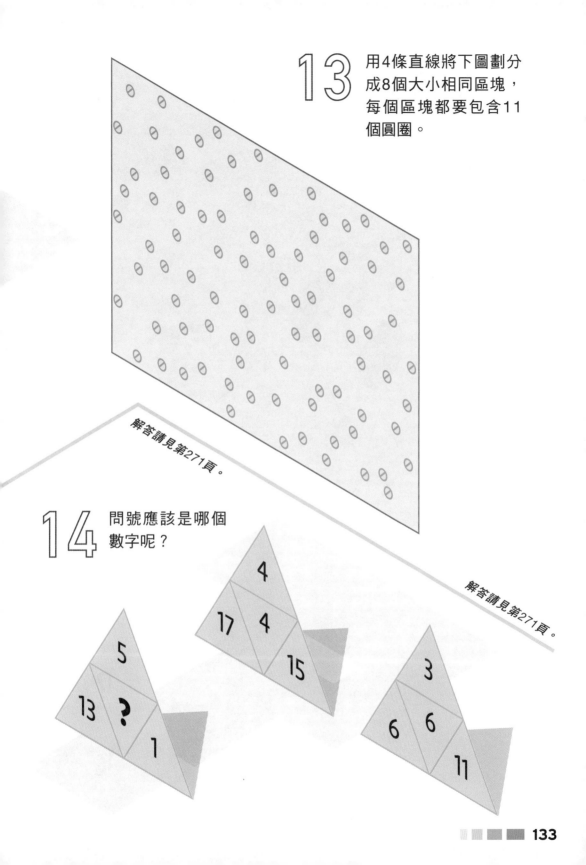

13 用4條直線將下圖劃分成8個大小相同區塊，每個區塊都要包含11個圓圈。

解答請見第271頁。

14 問號應該是哪個數字呢？

解答請見第271頁。

15

請找出每個符號
代表的數字。

解答請見第271頁。

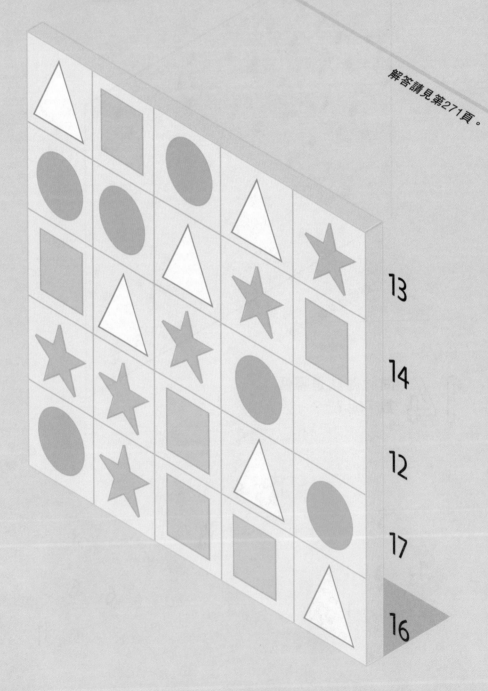

13

14

12

17

16

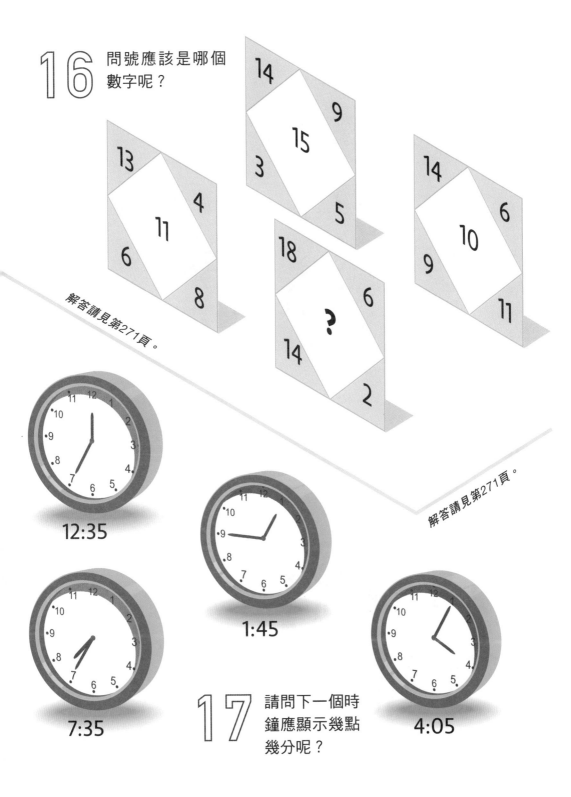

16 問號應該是哪個數字呢？

14

9

15

3

5

13

4

11

6

8

18

6

?

14

2

14

6

10

9

11

解答請見第271頁。

解答請見第271頁。

12:35

1:45

7:35

4:05

17 請問下一個時鐘應顯示幾點幾分呢？

18 問號應該是哪幾個數字呢？

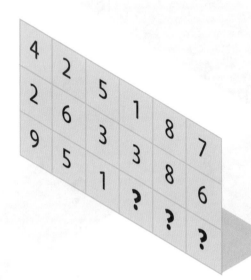

解答請見第271頁。

19 空白方格中應該填入
哪些符號呢？

解答請見第271頁。

Test 11

解答請見 第272頁。

01 問號處應該放入底下哪一個圖形呢？

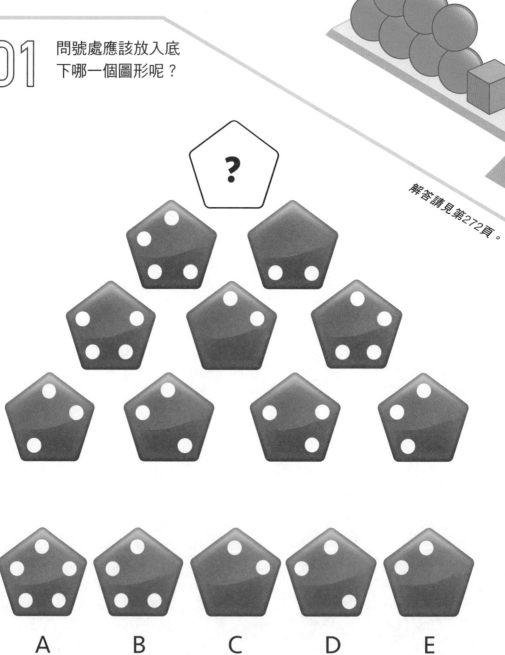

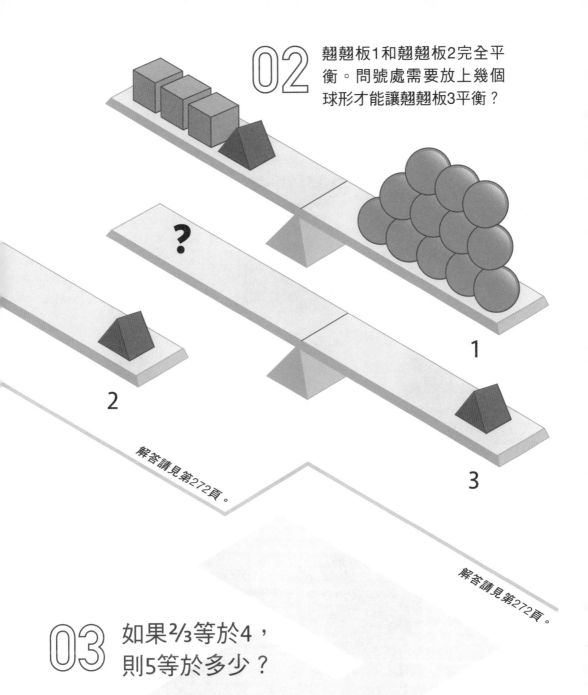

02 翹翹板1和翹翹板2完全平衡。問號處需要放上幾個球形才能讓翹翹板3平衡？

1

2

3

解答請見第272頁。

解答請見第272頁。

03 如果⅔等於4，則5等於多少？

04

哪個形狀可以和上面的形狀
組合成完整的正方形？

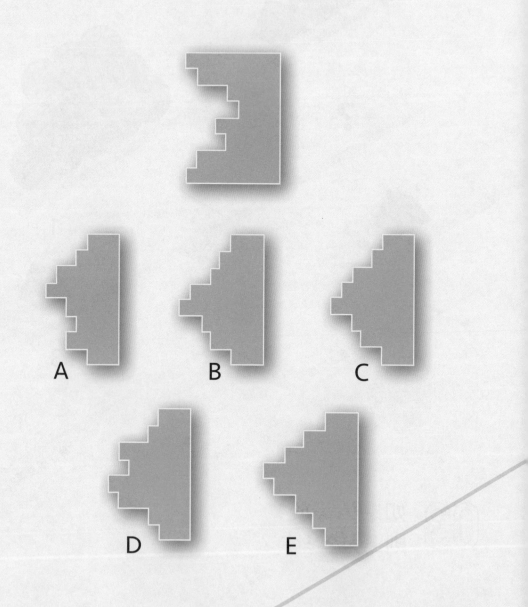

A

B

C

D

E

解答請見第272頁。

問號處應該放入底下哪一個
圖形呢？

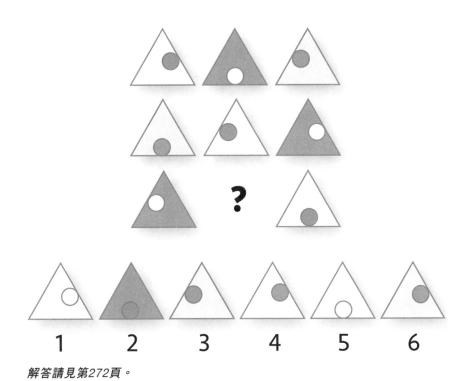

1 2 3 4 5 6

解答請見第272頁。

解答請見第272頁。

在空白方格中填入數字，讓
每列、每行和對角線上的總
和皆相同。

07

1A到3C的方格都要包含
最上列和最左行相對應
方格內的圖形。例如,
方格2A要包含方格2和
方格A內的所有圖形。
請找出其中一個錯誤的
方格。

解答請見第272頁。

解答請見第272頁。

08

請問哪個數字和其
他數字不是同類?

49　64　512

27　125　8

 請問哪個圖案和其他
圖案不是同類？

B

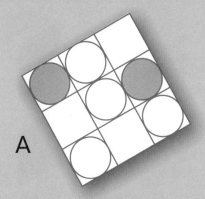
A

D

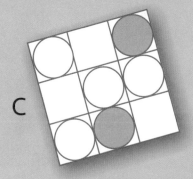
C

F

E

G

解答請見第272頁。

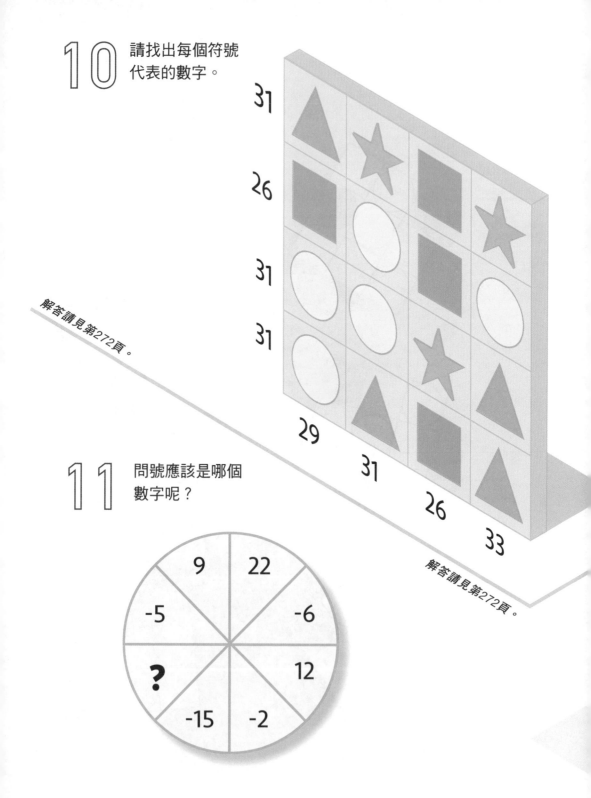

10 請找出每個符號
代表的數字。

31
26
31
31

29 31 26 33

解答請見第272頁。

11 問號應該是哪個
數字呢？

9 22
-5 -6
? 12
-15 -2

解答請見第272頁。

12 請問哪個立方體無法由上方的展開圖組成？

A

B

C

D

E

F

解答請見第272頁。

13 請問哪個數字和其他數字不是同類？

解答請見第272頁。

A	2	3	6	4	8
B	6	4	2	8	3
C	5	2	8	6	3
D	7	6	7	4	7
	7	1	7	4	9
		7	2	2	

14

將7×7×7的正方體填滿後，會包含343個小正方體。以下圖形還需要幾個小正方體才能填滿呢？

解答請見第272頁。

解答請見第272頁。

15

問號應該是哪個數字呢？

(1) (16) (36) (**?**) (81) (100) (144)

16

杜拜比莫斯科快1小時，而莫斯科比開羅快1小時。現在杜拜是星期三上午11:15；其他兩座城市分別是幾點幾分呢？

杜拜

莫斯科

開羅

解答請見第272頁。

17

問號應該是哪個數字呢？

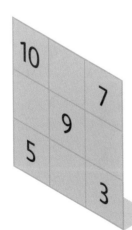

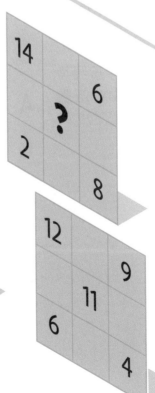

解答請見第272頁。

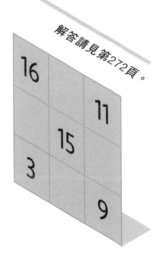

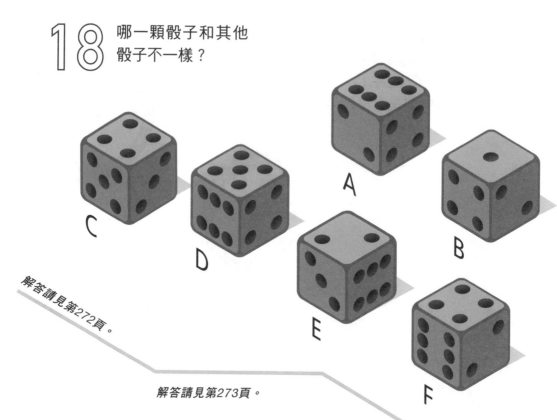

18 哪一顆骰子和其他骰子不一樣？

C　D　A　B　E　F

解答請見第272頁。

解答請見第273頁。

19 第一列左邊數字按照某種公式會變成右邊數字，選項裡哪個也是如此呢？

A	7 3 1	4 3
	8 2 4	
B	2 5 5	6 3
C	4 3 6	1 5
D	5 8 2	7 2
E	4 4 3	8 1
		4 7

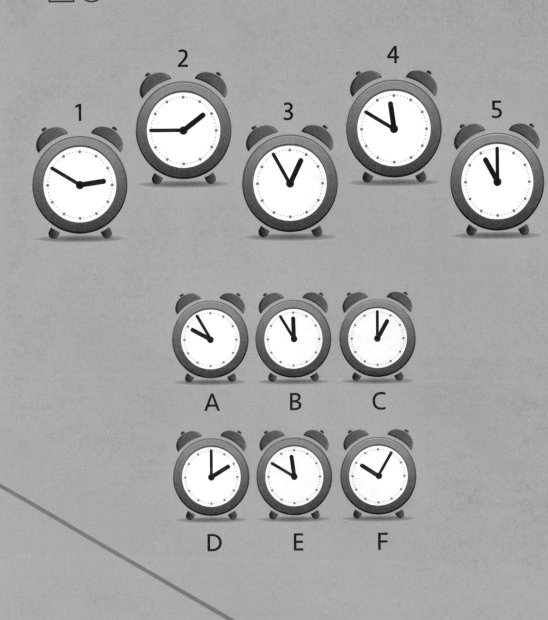

20 按照數字標示的順序，下一個
應該是A～F之中的哪個時鐘？

A　　B　　C

D　　E　　F

解答請見第273頁。

Test 12

解答請見第273頁。

01 這些圖形可以組合成一個正幾何圖形。請問是什麼圖形呢？

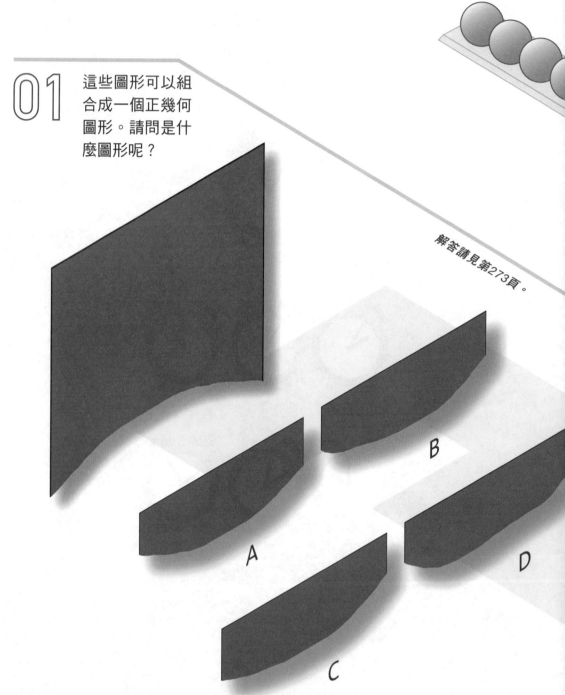

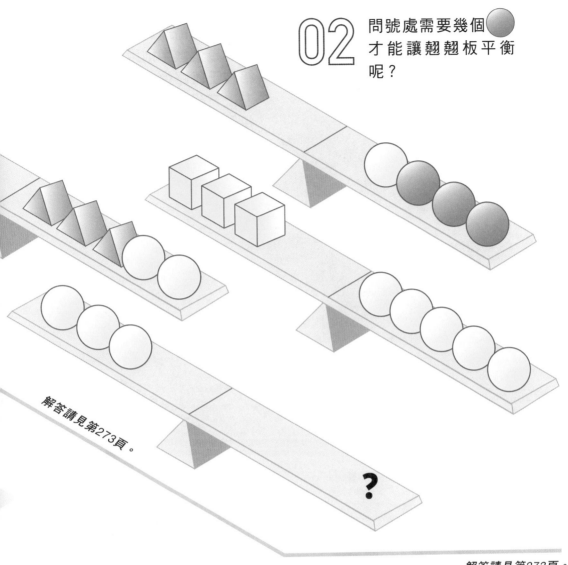

02　問號處需要幾個 ⬤ 才能讓翹翹板平衡呢？

解答請見第273頁。

解答請見第273頁。

03　在數字間填入加號、減號、乘號及除號，使下方的算式成立，且所有運算都要按題中順序進行（忽略四則運算的原則）。

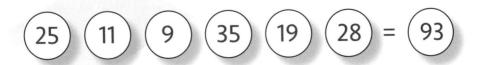

25　11　9　35　19　28　=　93

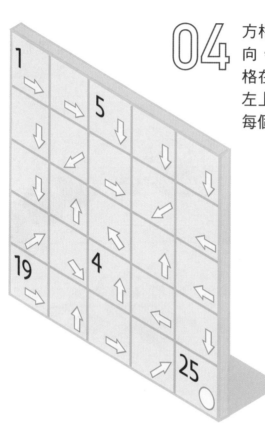

04 方格中的箭頭表示要移動的方向,幾個數字則用來表示該方格在正確路徑中的順序。請從左上方格移動到右下方格,且每個方格都剛好經過一次。

解答請見第273頁。

解答請見第273頁。

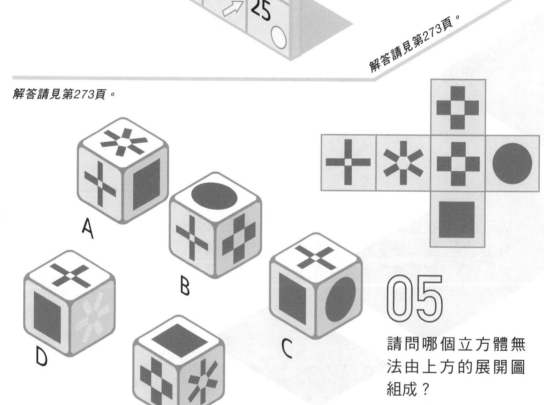

05 請問哪個立方體無法由上方的展開圖組成?

06 哪個圖形是最合適的下一個圖形呢？

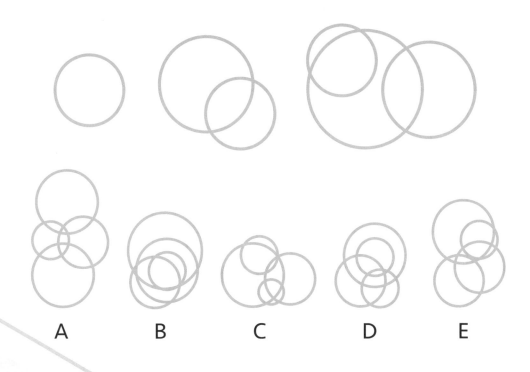

A B C D E

解答請見第273頁。

解答請見第273頁。

07 問號應該是哪個數字呢？

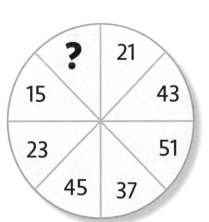

08

請將下方的數字填入
正確位置。

3位數	4位數	5位數	6位數	7位數	8位數	9位數
260	4496	10591	431552	1941759	62346342	328706289
507	4599	97837		7566228		433101594
571	7783	98326		8952561		521928774
584						775679238
617						
768						
816						
844						

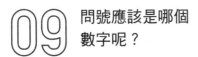

問號應該是哪個
數字呢？

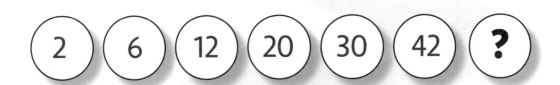

解答請見第273頁。

解答請見第273頁。

10 請問哪個圖形和其
他圖形不是同類？

C

D

A

E

B

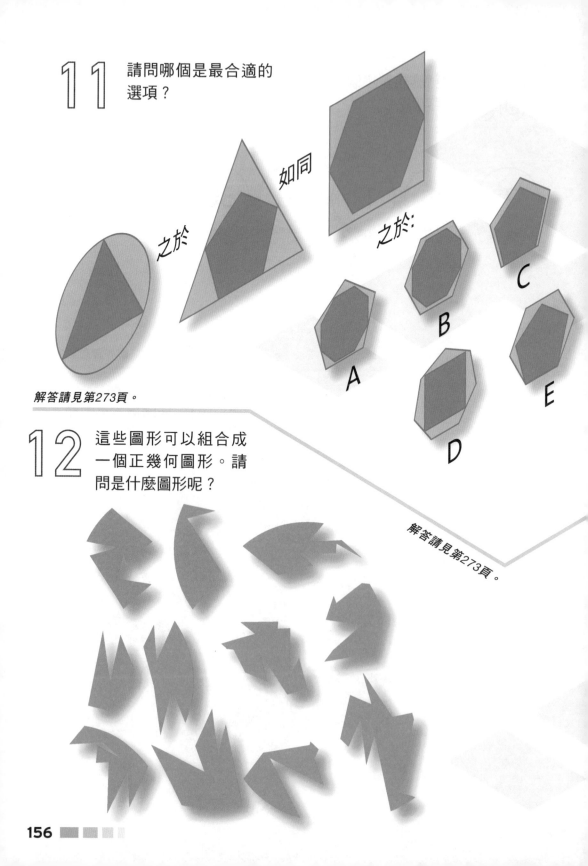

11 請問哪個是最合適的選項？

之於 如同 之於：

A B C D E

解答請見第273頁。

12 這些圖形可以組合成一個正幾何圖形。請問是什麼圖形呢？

解答請見第273頁。

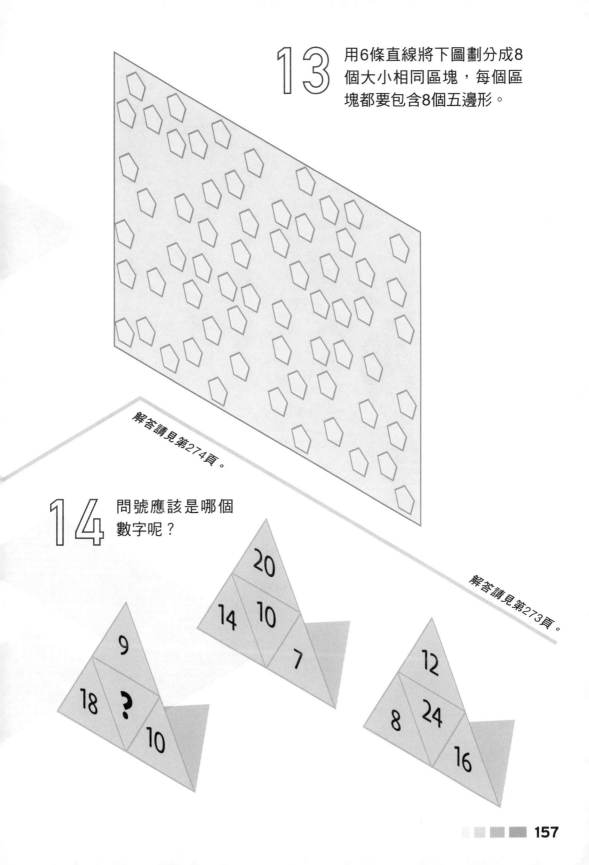

13 用6條直線將下圖劃分成8個大小相同區塊，每個區塊都要包含8個五邊形。

解答請見第274頁。

14 問號應該是哪個數字呢？

解答請見第273頁。

20
14 10
7

9
18 ?
10

12
8 24
16

15

請找出每個符號
代表的數字。

解答請見第274頁。

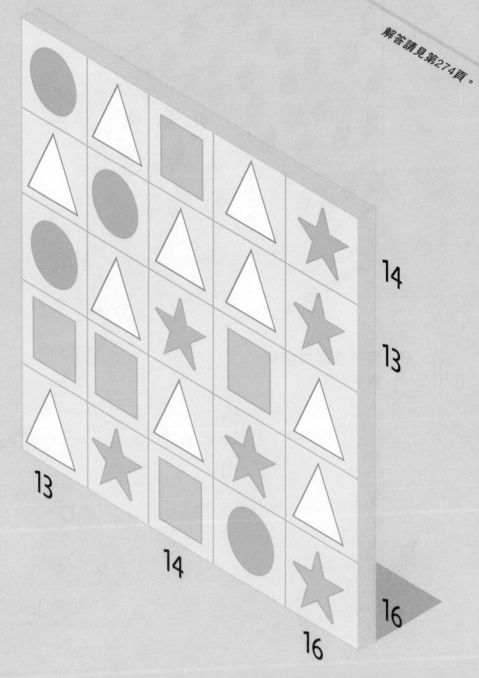

158

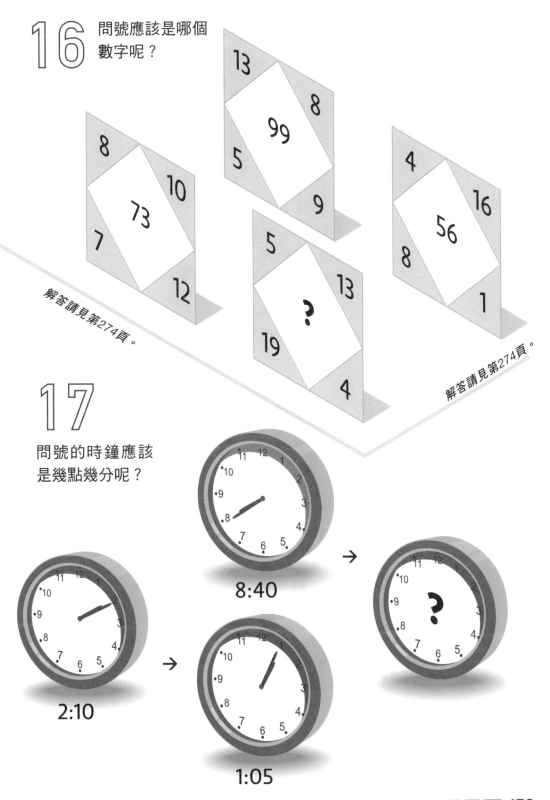

16 問號應該是哪個數字呢？

13 8 99 5 9

8 10 73 7 12

5 13 ? 19 4

4 16 56 8 1

解答請見第274頁。

解答請見第274頁。

17 問號的時鐘應該是幾點幾分呢？

8:40

2:10 → 1:05 →

?

18 問號應該是哪幾個 數字呢?

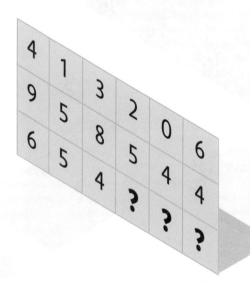

解答請見第274頁。

19

空白方格中應該填入
哪些符號呢？

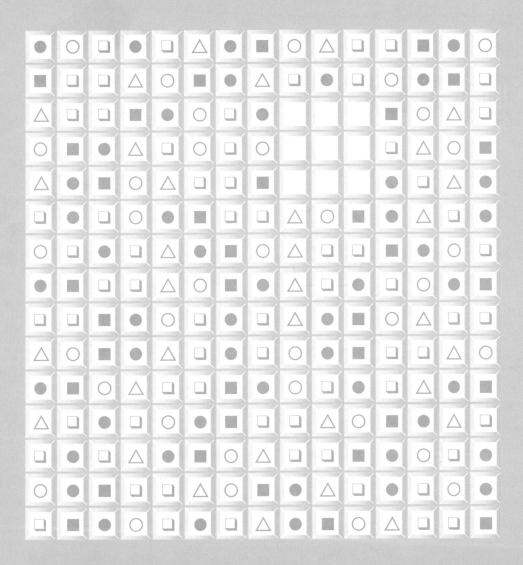

解答請見第274頁。

Test 13

01 問號處應該放入底下
哪一個圖形呢?

解答請見第274頁。

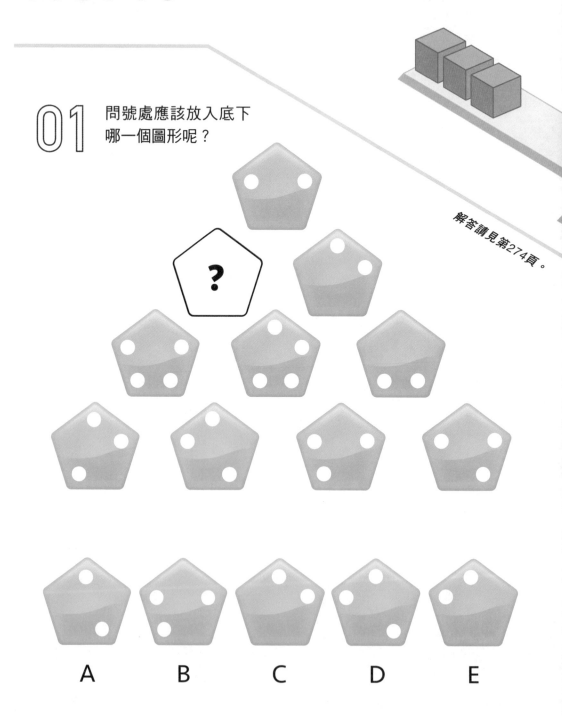

A B C D E

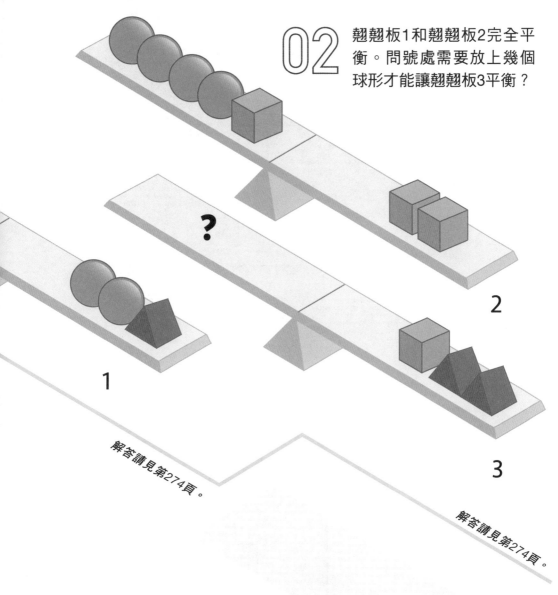

解答請見第274頁。

解答請見第274頁。

02 翹翹板1和翹翹板2完全平衡。問號處需要放上幾個球形才能讓翹翹板3平衡？

1

2

3

03 如果³/4等於6，則4等於多少？

04 哪個形狀可以和上面的形狀組合成
完整的正方形？

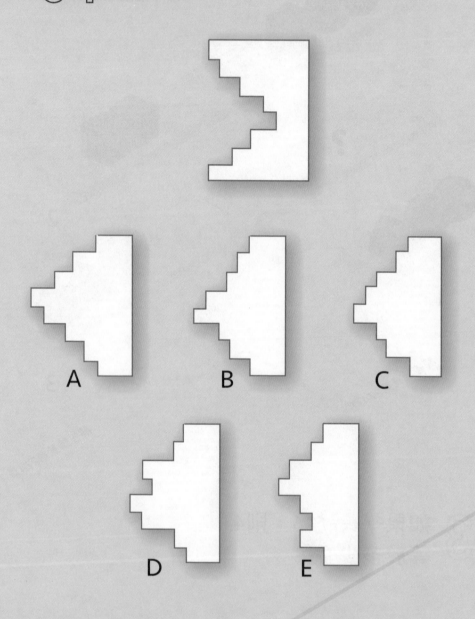

A

B

C

D

E

解答請見第274頁。

問號處應該放入底下
哪一個圖形呢？

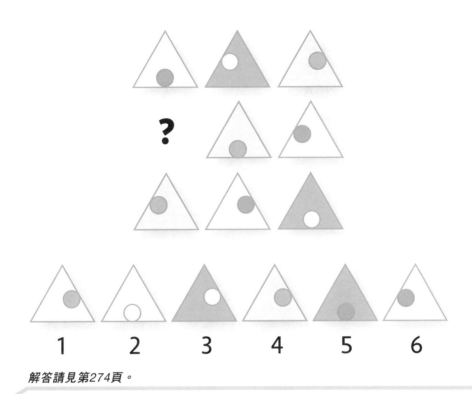

1　　2　　3　　4　　5　　6

解答請見第274頁。

解答請見第274頁。

06　在空白方格中填入數字，
讓每列、每行和對角線上
的總和皆相同。

07

1A到3C的方格都要包含
最上列和最左行相對應方
格內的圖形。例如，方格
2A要包含方格2和方格A
內的所有圖形。請找出其
中一個錯誤的方格。

解答請見第274頁。

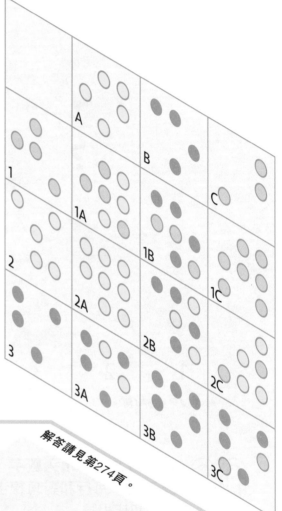

解答請見第274頁。

08 哪個數字和其他數字不
是同類？

36 9 4

16 13 49

09 哪個圖形和其他圖形
不是同類？

A

B

D

C

F

E

G

解答請見第274頁。

10

請問星形代表什
麼數字呢？

解答請見第274頁。

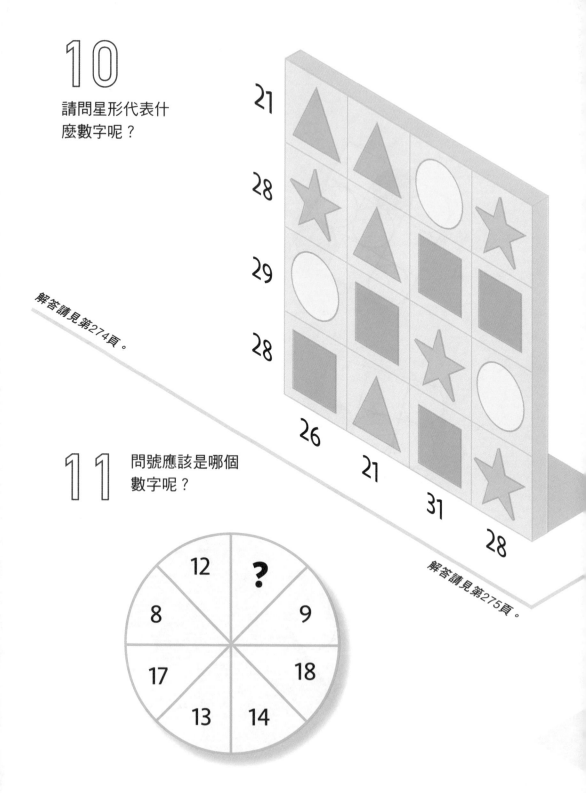

11

問號應該是哪個
數字呢？

解答請見第275頁。

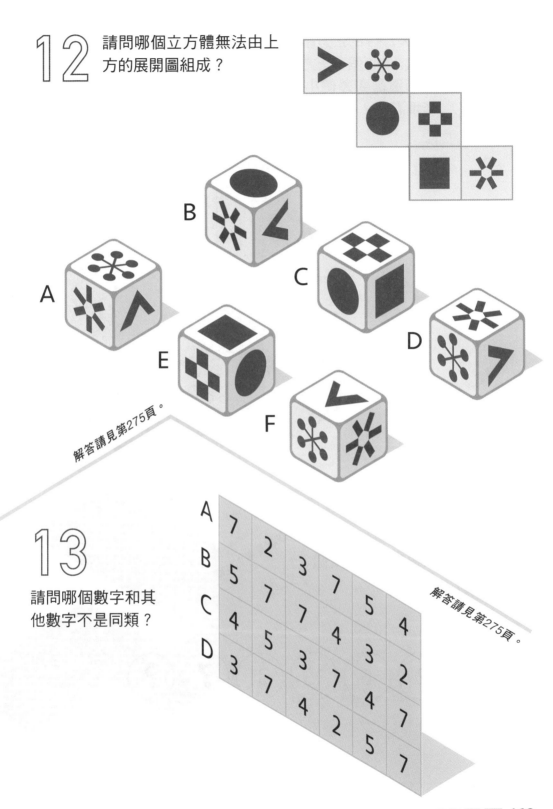

12 請問哪個立方體無法由上方的展開圖組成？

B

A

C

D

E

F

解答請見第275頁。

13

請問哪個數字和其他數字不是同類？

A	7	2				
B	5		3	7		
C	4	7	7		5	4
D	3	5		4	3	2
		7	3	7	4	
			4	2	4	7
				2	5	
					5	7

解答請見第275頁。

14 將7×7×7的正方體填滿後，會包含343個小正方體。以下圖形還需要幾個小正方體才能填滿呢？

解答請見第275頁。

解答請見第275頁。

15 問號分別是哪兩個數字呢？

(1) (2) (6) (15) (31) (?) (?)

16 都柏林比倫敦慢1小時、比紐約快4小時。現在倫敦是星期三上午11:15；其他兩座城市分別是幾點幾分呢？

倫敦

愛爾蘭

紐約

解答請見第275頁。

17 問號應該是哪個數字呢？

解答請見第275頁。

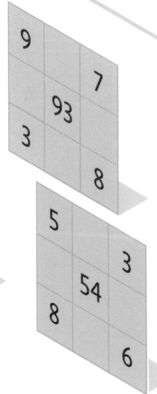

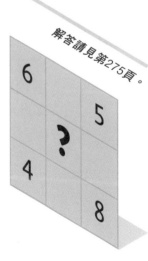

18

哪一顆骰子和其他
骰子不一樣？

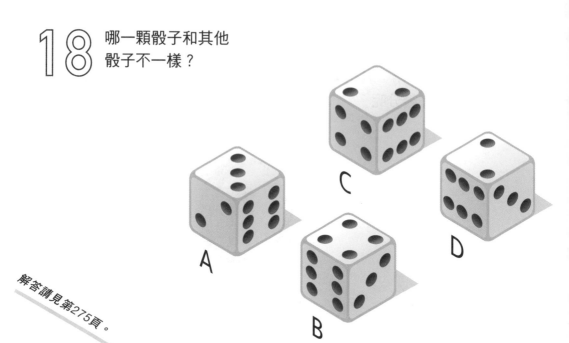

C

A

D

B

解答請見第275頁。

解答請見第275頁。

19

第一列左邊數字
按照某種公式會
變成右邊數字，
選項裡哪個也是
如此呢？

	左邊		右邊	
A	7 4 3	:	8 4	
B	8 2 4	:	6 3	
C	2 5 9	:	8 9	
D	4 3 6	:	7 2	
E	5 8 2	:	8 1	
	4 4 3	:	4 7	

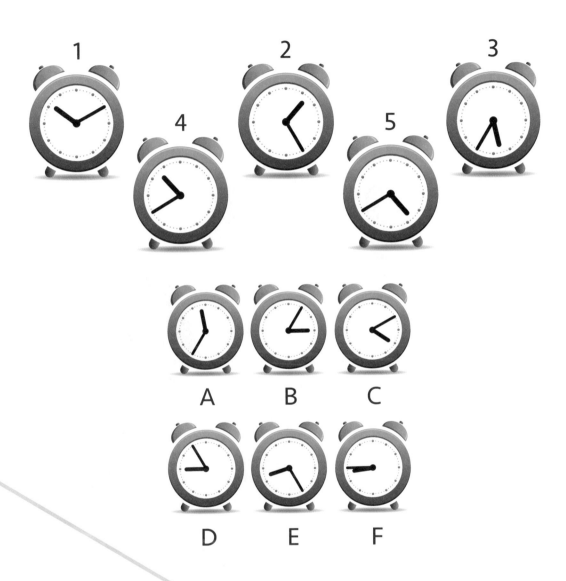

20 按照數字標示的順序，下一個應該是A～F之中的哪個時鐘？

解答請見第275頁。

01

這些圖形可以組合成一個正幾何圖形。請問是什麼圖形呢？

解答請見第275頁。

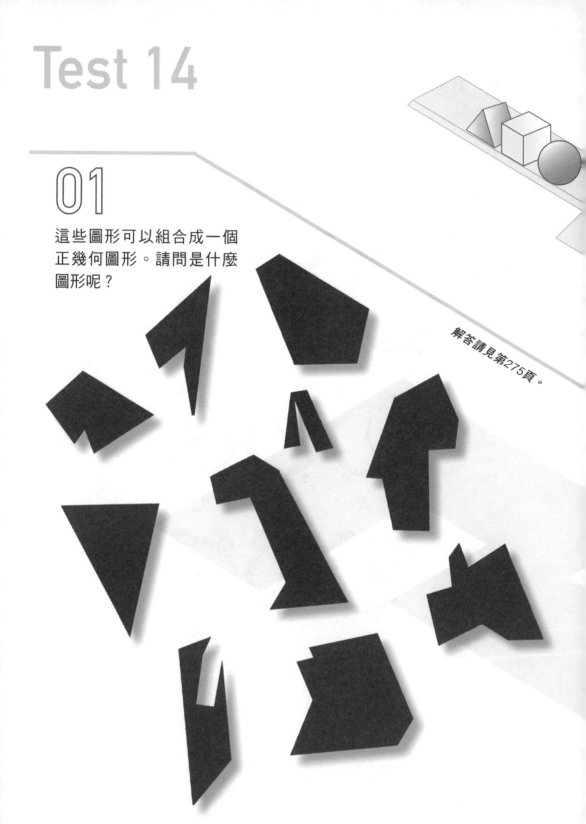

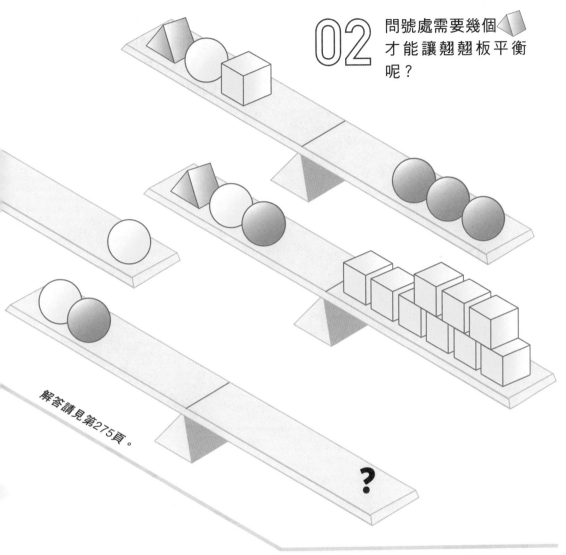

問號處需要幾個 ◁ 才能讓翹翹板平衡呢？

02

解答請見第275頁。

解答請見第275頁。

03 在數字間填入加號、減號、乘號及除號，使下方的算式成立，且所有運算都要按題中順序進行（忽略四則運算的原則）。

$$(17) \quad (1) \quad (16) \quad (20) \quad (17) \quad (4) = (13)$$

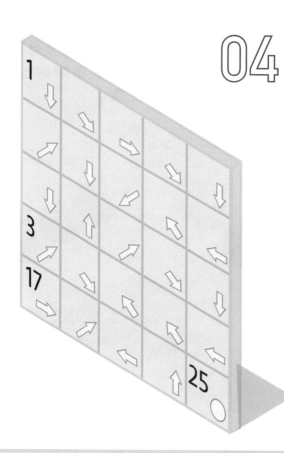

解答請見第275頁。

04 方格中的箭頭表示要移動的方向,幾個數字則用來表示該方格在正確路徑中的順序。請從左上方格移動到右下方格,且每個方格都剛好經過一次。

解答請見第275頁。

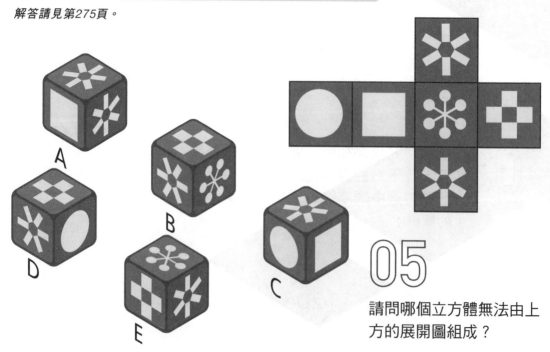

05 請問哪個立方體無法由上方的展開圖組成?

06

哪個圖形是最合適的
下一個圖形呢？

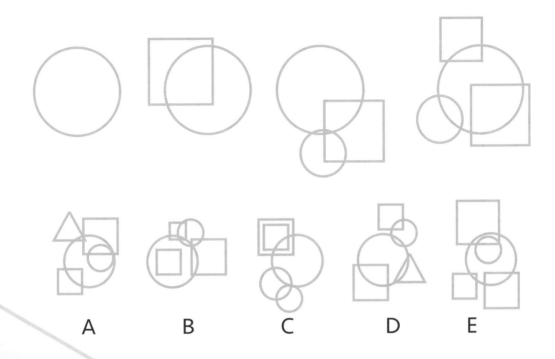

A B C D E

解答請見第276頁。

解答請見第275頁。

07

問號應該是哪個
數字呢？

35	0	
28	2	
17	6	
15	10	

?	1	
21	2	
19	3	
10	6	

08

請將下方的數字填
入正確位置。

解答請見第276頁。

3位數	4位數	5位數	6位數	7位數	8位數	9位數
151	3053	11508	597819	2095532	59109445	115526629
400	5012	73551	727739	7945014	71562111	251331299
468	5394	91157		9064917		527354421
560	8840	99124				709627724
603	9970					
759						
841						
897						
921						

09

問號應該是哪個
數字呢？

1 4 15 64 325 ?

解答請見第276頁。

解答請見第276頁。

10

請問哪個圖形和其
他圖形不是同類？

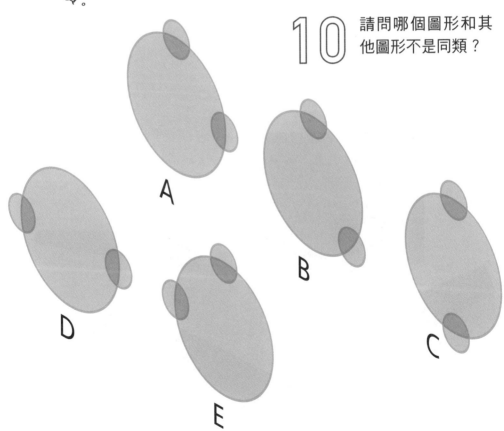

A

B

C

D

E

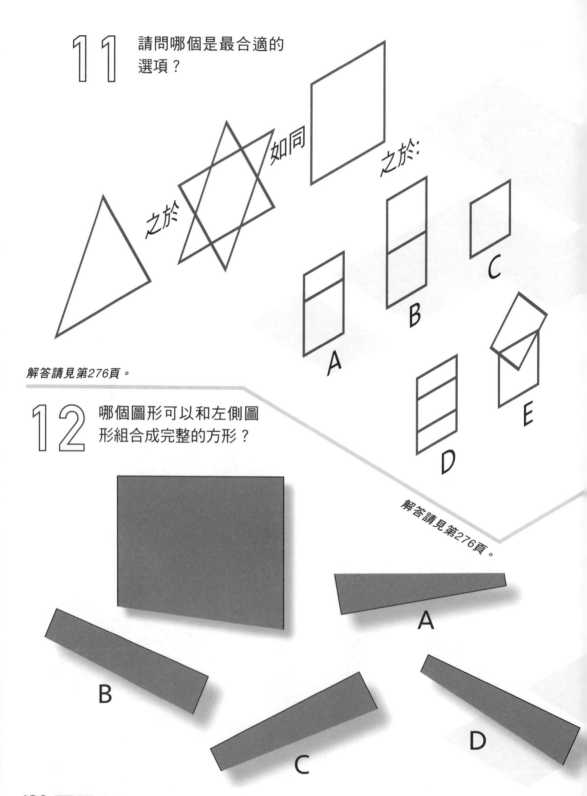

11 請問哪個是最合適的選項？

之於 如同 之於：

A B C D E

解答請見第276頁。

12 哪個圖形可以和左側圖形組合成完整的方形？

A B C D

解答請見 第276頁。

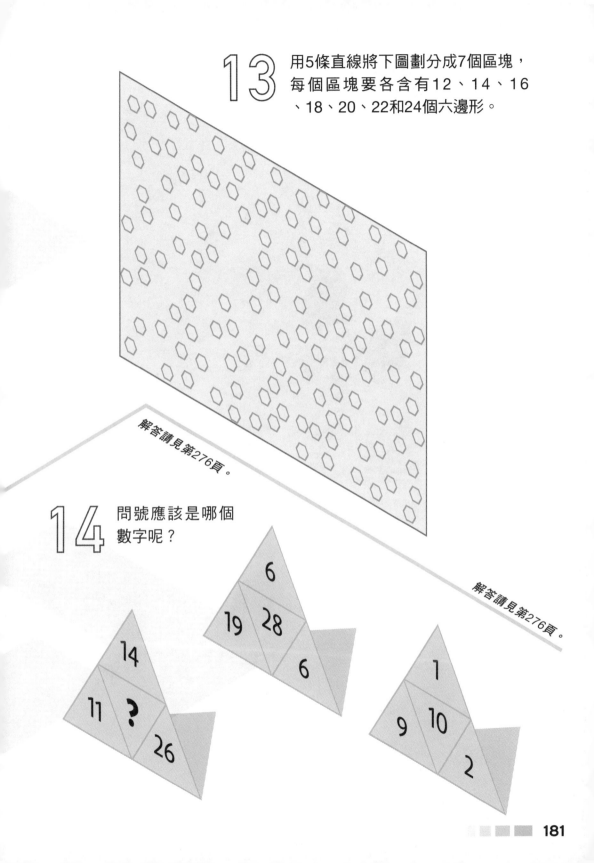

13 用5條直線將下圖劃分成7個區塊，每個區塊要各含有12、14、16、18、20、22和24個六邊形。

解答請見第276頁。

14 問號應該是哪個數字呢？

解答請見第276頁。

15

請找出每個符號
代表的數字。

解答請見第276頁。

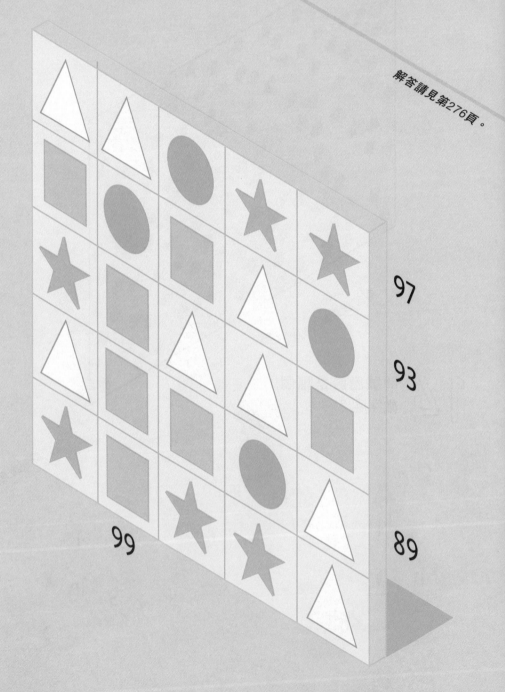

97

93

99

89

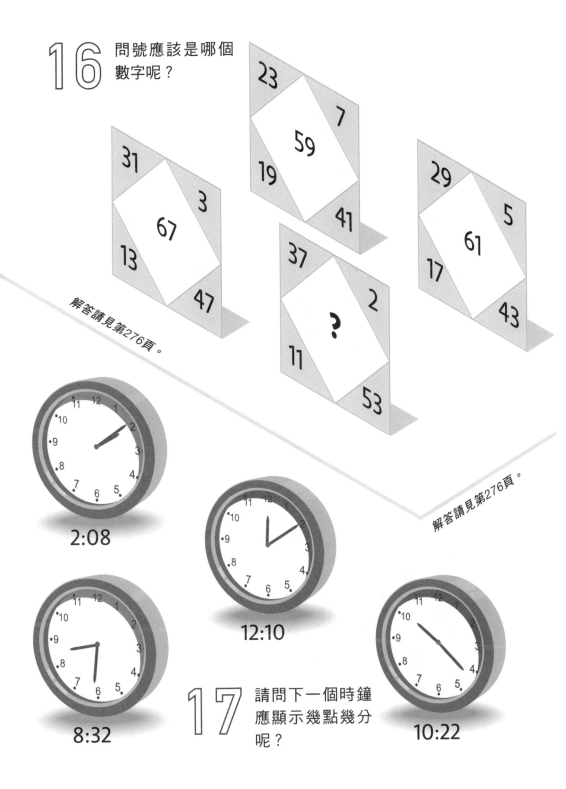

16 問號應該是哪個數字呢？

23
7
59
19
41

31
3
67
13
47

37
2
?
11
53

29
5
61
17
43

解答請見第276頁。

2:08

12:10

8:32

解答請見第276頁。

10:22

17 請問下一個時鐘應顯示幾點幾分呢？

18 問號應該是哪幾個數字呢

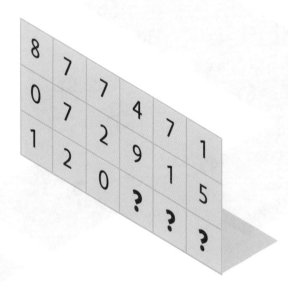

8	7	7		
0	7	7	4	1
1	7	2	4	1
	2	9	1	5
	0	?	1	5
		?	?	

解答請見第276頁。

藍色方格中應該填入哪些
符號呢？

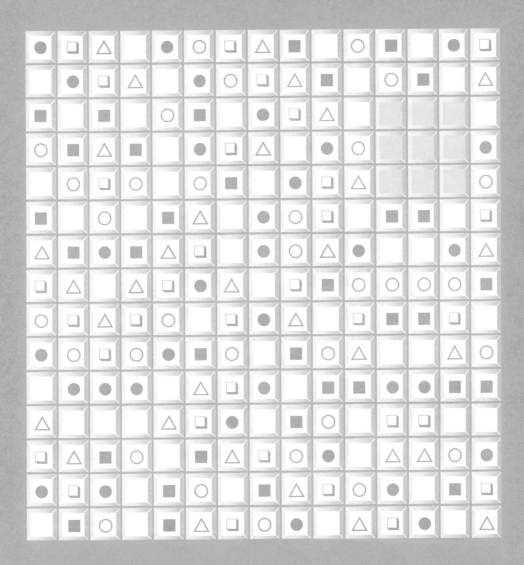

解答請見第276頁。

Test 15

解答請見第276頁。

01 問號處應該放入底
下哪一個圖形呢？

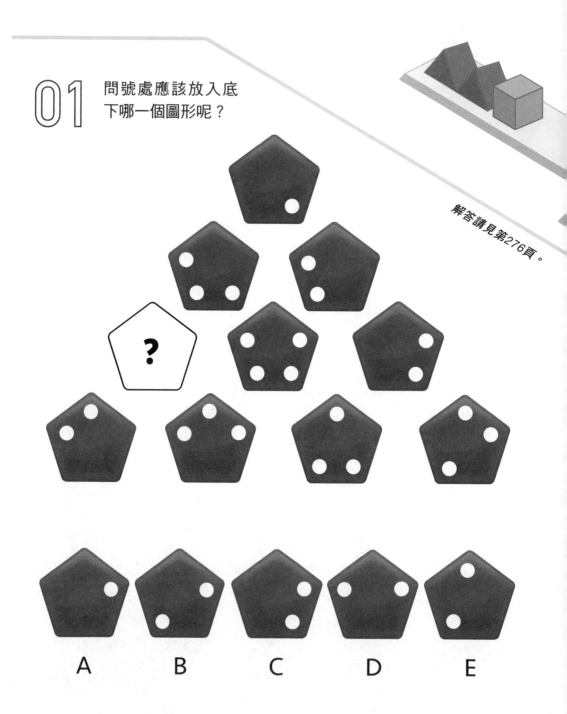

A B C D E

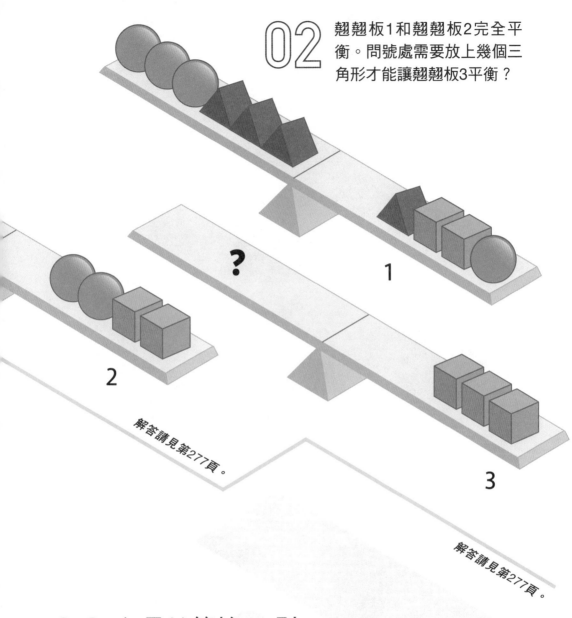

解答請見第277頁。

解答請見第277頁。

02 翹翹板1和翹翹板2完全平衡。問號處需要放上幾個三角形才能讓翹翹板3平衡？

1

2

3

03 如果⅘等於8，則6等於多少呢？

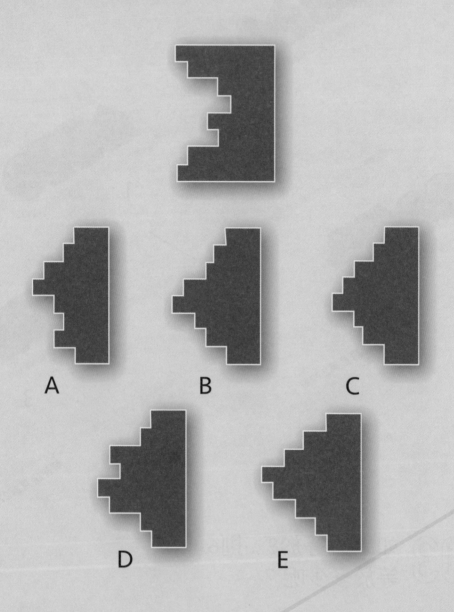

解答請見第277頁。

問號處應該放入底下哪一個
圖形呢？

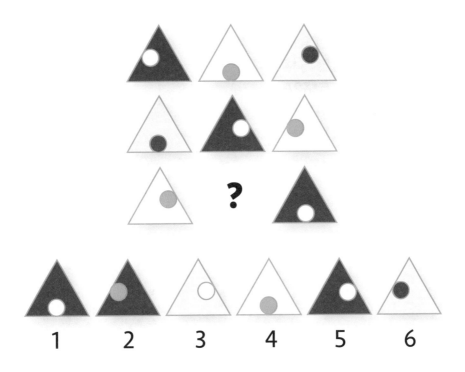

1　　2　　3　　4　　5　　6

解答請見第277頁。

解答請見第277頁。

在空白方格中填入數字，
讓每列、每行和對角線上
的總和皆相同。

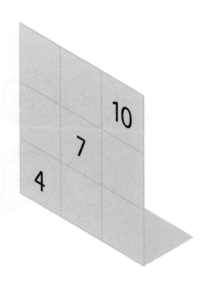

189

1A到3C的方格都要包含最
上列和最左行相對應方格
內的圖形。例如，方格2A
要包含方格2和方格A內的
所有圖形。請找出其中一
個錯誤的方格。

解答請見第277頁。

解答請見第277頁。

請問哪個數字和其他
數字不是同類？

63　44　27

81　36　72

請問哪些圖形和其他
圖形不是同類？

B

A

D

C

F

E

G

解答請見第277頁。

10

請問圓形代表哪個
數字呢？

解答請見第277頁。

11

問號應該是哪個
數字呢？

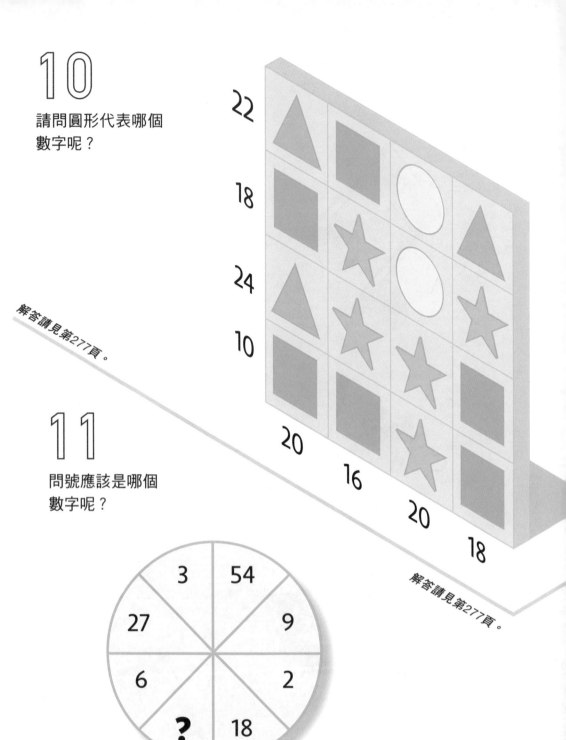

解答請見第277頁。

12

請問哪個立方體無法由上方的展開圖組成？

解答請見第277頁。

13

請問哪個數字和其他數字不是同類？

解答請見第277頁。

A	2	3	7	5	9	
B	1	4	5	8	9	
C	2	3	4	6	9	
D	3	5	6	7	8	9

14

將6×6×6的正方體填滿後，會包含216個小正方體。以下圖形還需要幾個小正方體才能填滿呢？

解答請見第277頁。

解答請見第277頁。

15

問號分別是哪兩個數字呢？

(5) (9) (19) (37) (75) (149) (?) (?)

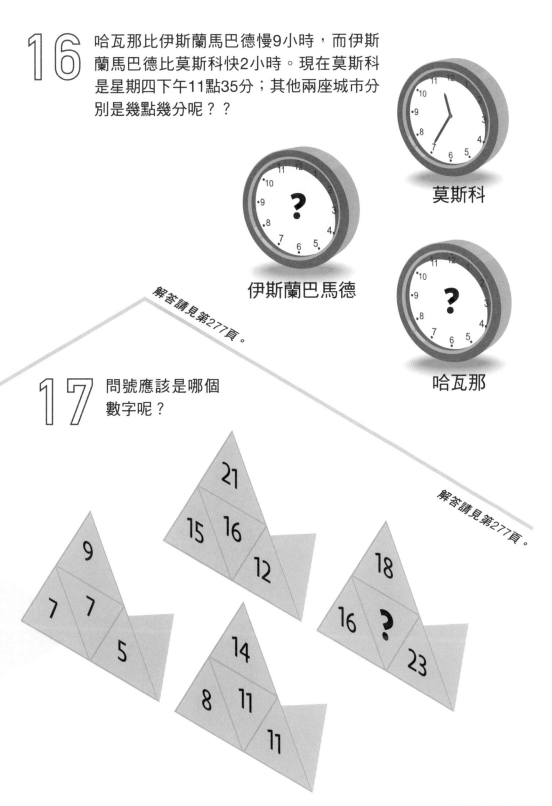

16 哈瓦那比伊斯蘭馬巴德慢9小時，而伊斯蘭馬巴德比莫斯科快2小時。現在莫斯科是星期四下午11點35分；其他兩座城市分別是幾點幾分呢？？

莫斯科

伊斯蘭巴馬德

哈瓦那

解答請見第277頁。

17 問號應該是哪個數字呢？

解答請見第277頁。

21

15　16

12

9

7　7

5

18

16　**?**

23

14

8　11

11

18

哪一顆骰子和其他
骰子不一樣？

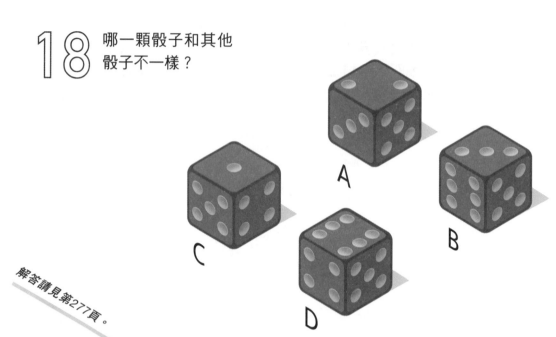

解答請見第277頁。

解答請見第277頁。

19

第一列左邊數字按照某
種公式會變成右邊數
字，選項裡哪個也是如
此呢？

A	6 3 2	:	3 6	
B	2 3 4	:	2 7	
C	3 8 2	:	4 3	
D	5 6 3	:	9 1	
E	9 2 4	:	7 2	
	8 1 5	:	3 8	

20 按照數字標示的順序，下一個應該是A～F之中的哪個時鐘？

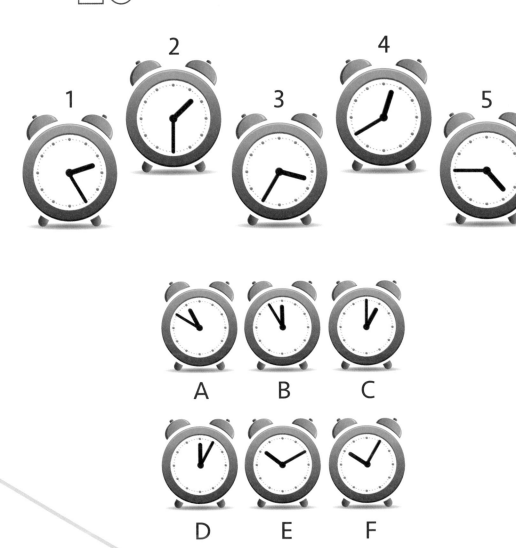

解答請見第277頁。

Test 16

解答請見第278頁。

01 請問哪個圖形和其他圖形不是同類?

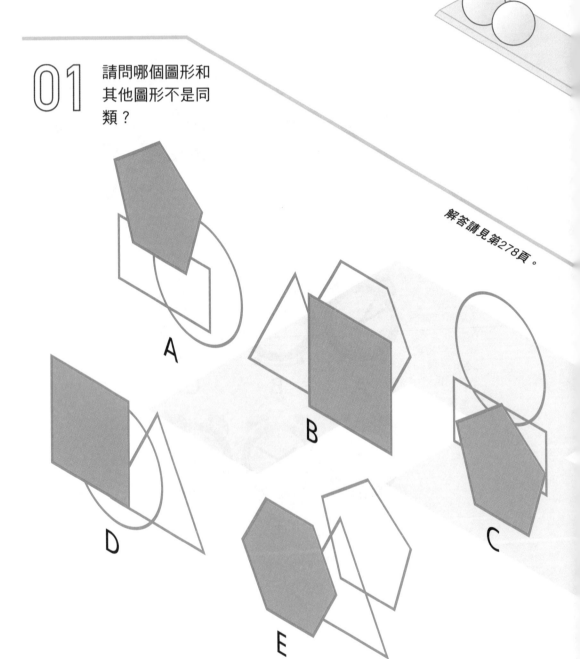

問號處需要幾個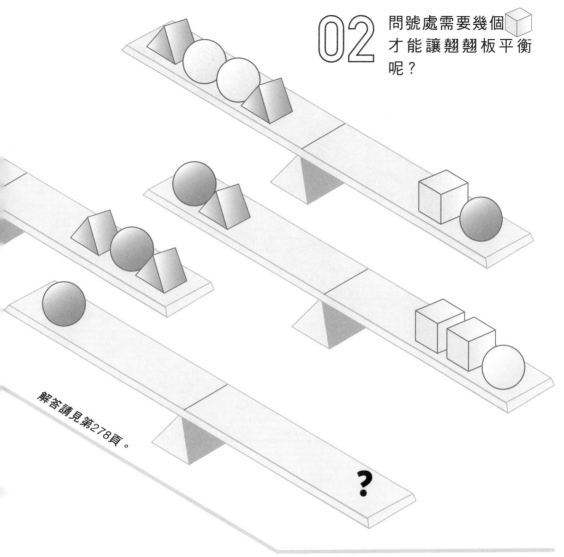才能讓翹翹板平衡呢？

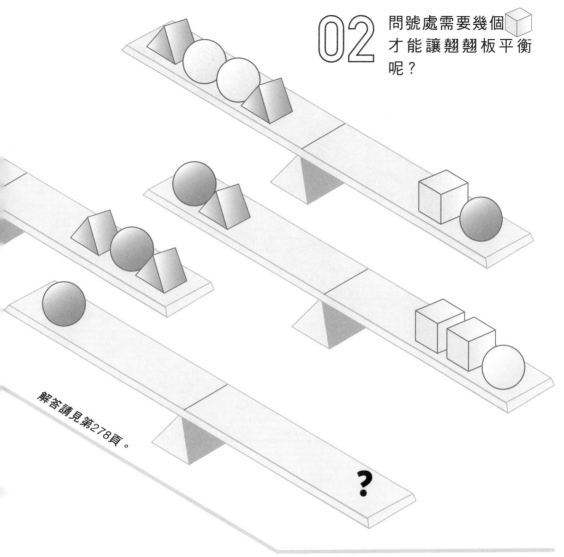

02

解答請見第278頁。

解答請見第278頁。

03 在數字間填入加號、減號、乘號及除號，使下方的算式成立，且所有運算都要按題中順序進行（忽略四則運算的原則）。

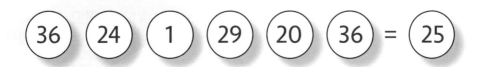

$$36 \quad 24 \quad 1 \quad 29 \quad 20 \quad 36 \ = \ 25$$

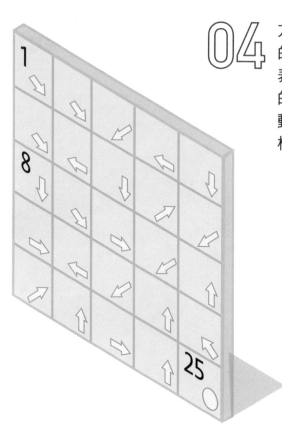

04

方格中的箭頭表示要移動的方向，幾個數字則用來表示該方格在正確路徑中的順序。請從左上方格移動到右下方格，且每個方格都剛好經過一次。

解答請見第278頁。

解答請見第278頁。

A

B

D

E

C

05

請問哪個立方體無法由上方的展開圖組成？

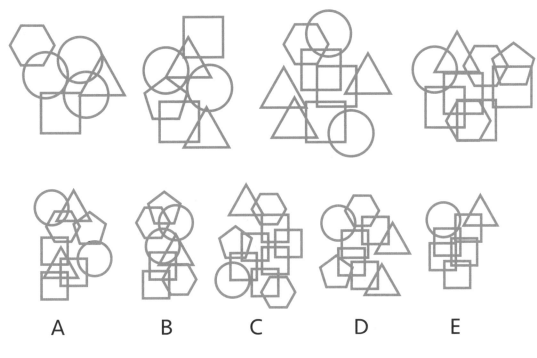

A B C D E

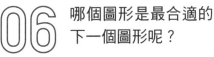

06 哪個圖形是最合適的
下一個圖形呢？

解答請見第278頁。

07 問號應該是哪個
數字呢？

解答請見第278頁。

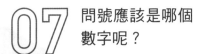

23	37
12	24
5	16
8	33

?	11
28	51
1	25
25	7

08

請將下方的數字填
入正確位置。

解答請見第278頁。

3位數	859	5位數	7位數	9位數
204	876	19756	6123608	173651241
321	946			244217290
348	961		**8位數**	389371169
379	977		72400224	464161852
432				716616412
439	**4位數**			840969570
450	1780			885307247
453	2378			929704936
645	9088			976362411
727				

問號應該是哪個
數字呢?

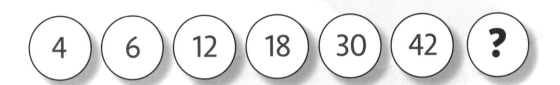

4　6　12　18　30　42　?

解答請見第278頁。

解答請見第278頁。

10 這些圖形可以組合成一
個正幾何圖形。請問是
什麼圖形呢?

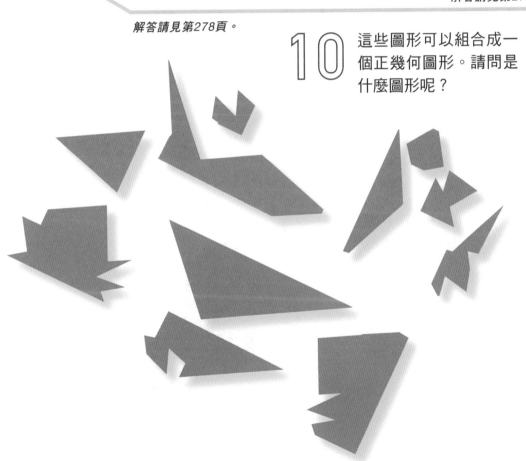

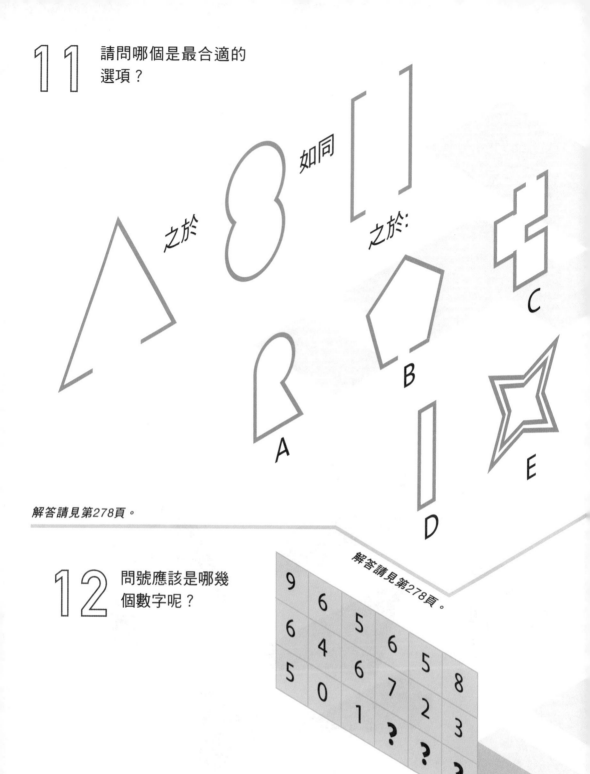

11　請問哪個是最合適的
選項？

之於　　如同　　之於：

A　B　C　D　E

解答請見第278頁。

12　問號應該是哪幾
個數字呢？

解答請見第278頁。

9	6	5		6	5	
6	4		6	5	8	
5	0	6	7	2	3	
	1	?	?	?		

13

用4條直線將下圖劃分成6個區塊，每個區塊都要包含16個正方形，且每種顏色的正方形都至少有一個。

解答請見第278頁。

14

問號應該是哪個數字呢？

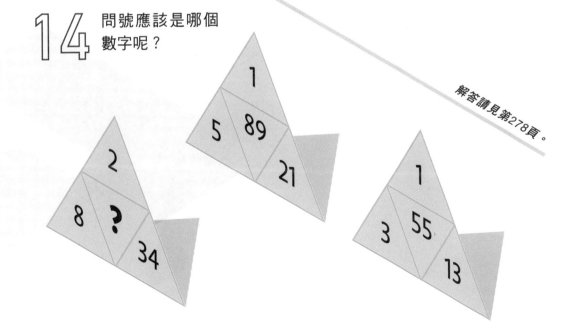

解答請見第278頁。

15

請找出每個符號
代表的數字。

解答請見第278頁。

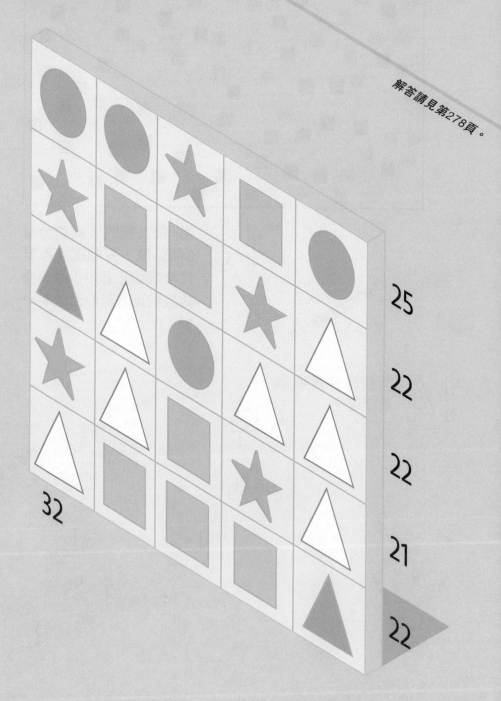

25

22

22

32

21

22

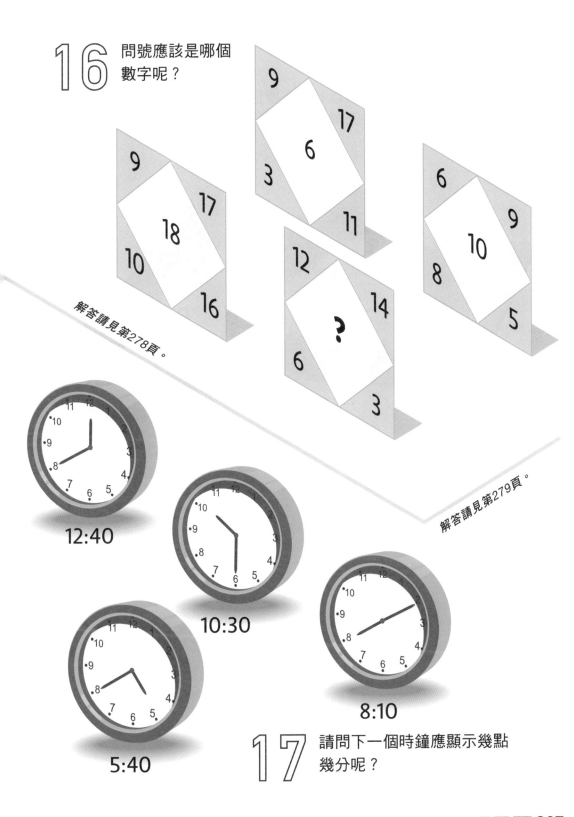

16 問號應該是哪個數字呢？

解答請見第278頁。

解答請見第279頁。

12:40

10:30

5:40

8:10

17 請問下一個時鐘應顯示幾點幾分呢？

18 哪個圖形可以和左側圖形組合成完整的三角形？

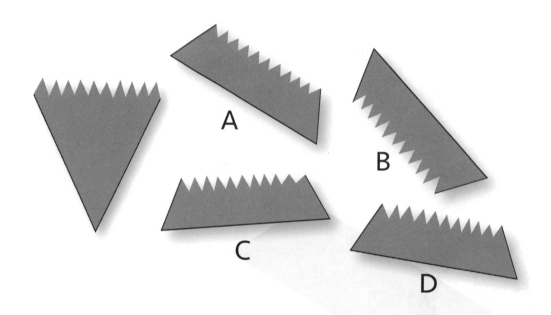

解答請見第279頁。

19

藍色方格中應該填入哪些
符號呢？

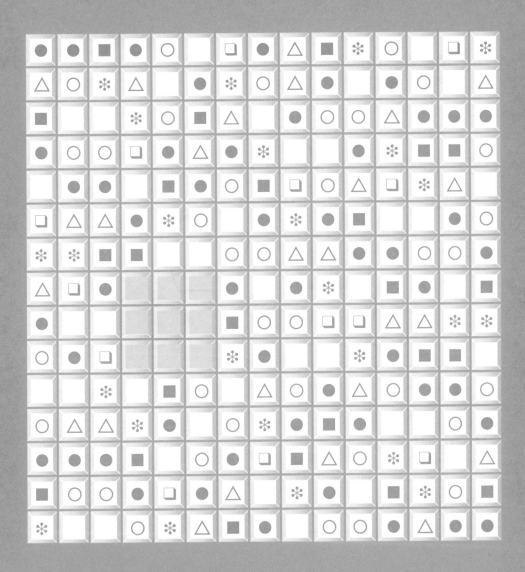

解答請見第279頁。

Test 17

01 問號處應該放入底
下哪一個圖形呢？

解答請見第279頁。

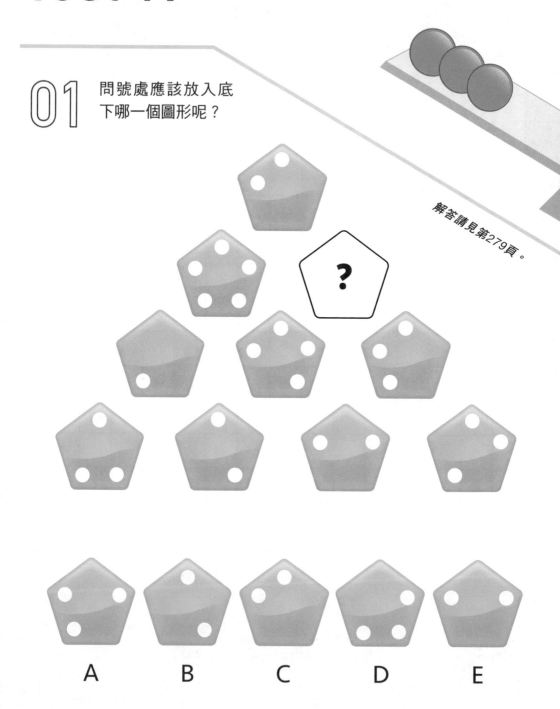

A B C D E

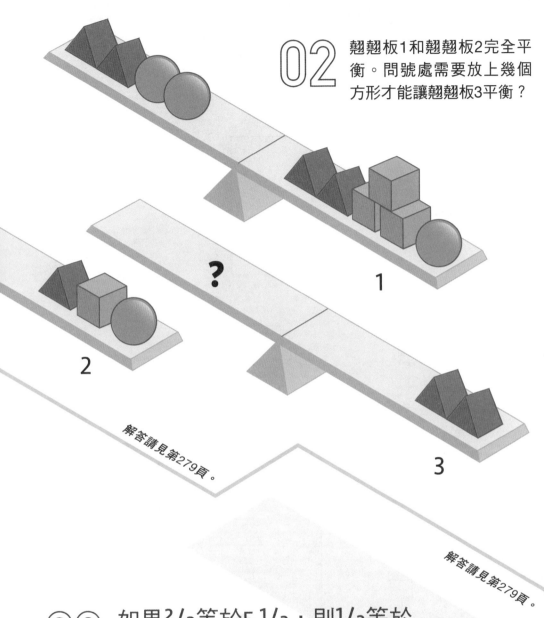

解答請見第279頁。

解答請見第279頁。

02 翹翹板1和翹翹板2完全平衡。問號處需要放上幾個方形才能讓翹翹板3平衡？

1

2

3

03 如果²/₃等於5 ¹/₃，則¹/₂等於多少？

哪個形狀可以和上面的形狀組
合成完整的正方形？

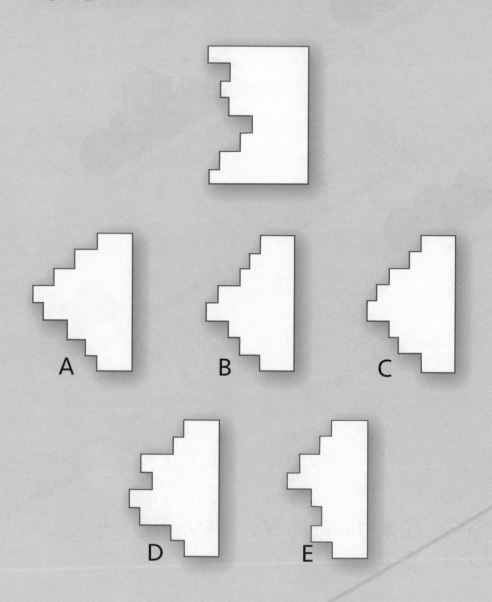

A

B

C

D

E

解答請見第279頁。

問號處應該放入底下哪一個
圖形呢？

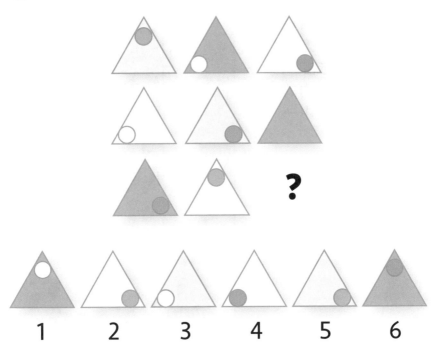

1 2 3 4 5 6

解答請見第279頁。

解答請見第279頁。

06 在空白方格中填入數字，
讓每列、每行和對角線上
的總和皆相同。

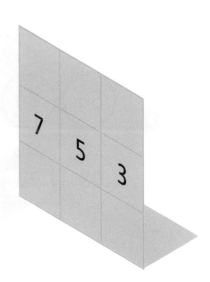

1A到3C的方格都要包含最
上列和最左行相對應方格
內的圖形。例如，方格2A
要包含方格2和方格A內的
所有圖形。請找出其中一
個錯誤的方格。

解答請見第279頁。

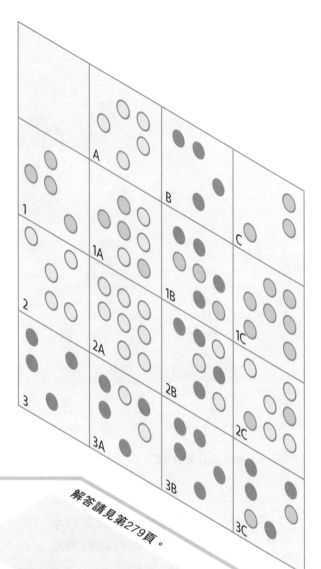

解答請見第279頁。

請問哪個數字和其
他數字不是同類？

56 84 49

98 72 63

09 請問哪個圖形和其
他圖形不是同類？

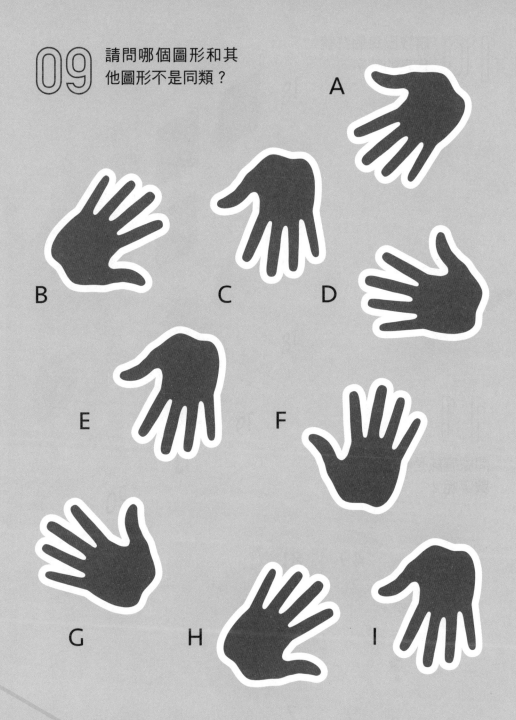

解答請見第279頁。

10

請找出每個符號代表的數字。

解答請見第279頁。

11

問號應該是哪個數字呢？

解答請見第279頁。

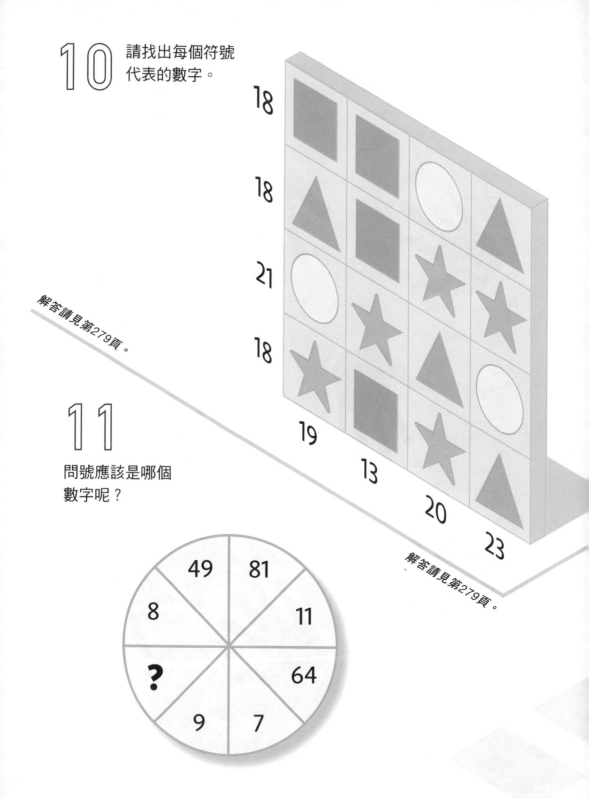

12

請問哪個立方體無法由上方的展開圖組成？

解答請見第279頁。

13

請問哪個數字和其他數字不是同類？

解答請見第279頁。

	A	B	C	D			
A	2	3		6	8		5
B	3	1	2		7	5	5
C	5	4	3		6	7	
D	8	2	4		6	7	7
				7	3	5	4

14 將6×6×6的正方體填滿後,會包含216個小正方體。以下圖形還需要幾個小正方體才能填滿呢?

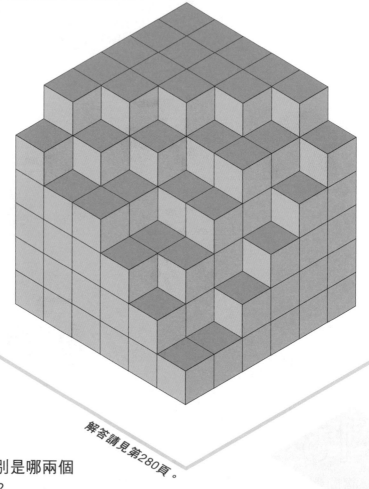

解答請見第279頁。

解答請見第280頁。

15 問號分別是哪兩個數字呢?

1 4 9 18 35 ? ?

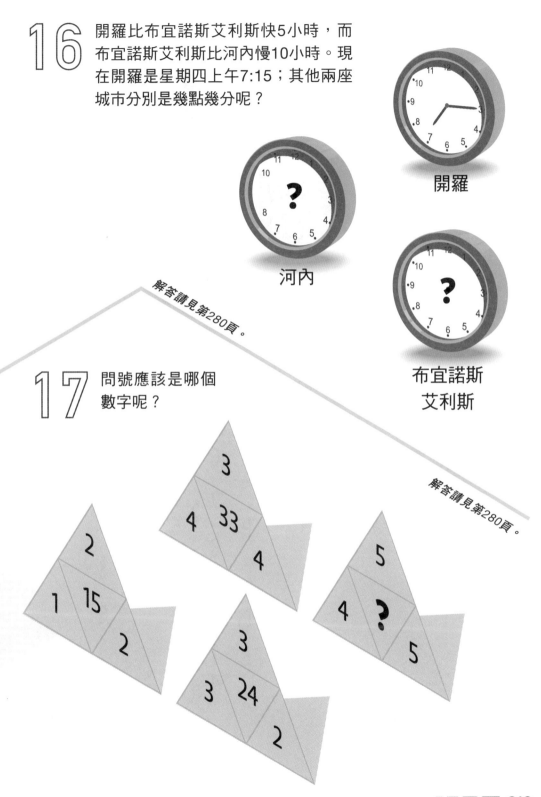

16 開羅比布宜諾斯艾利斯快5小時,而布宜諾斯艾利斯比河內慢10小時。現在開羅是星期四上午7:15;其他兩座城市分別是幾點幾分呢?

開羅

河內

解答請見第280頁。

布宜諾斯
艾利斯

17 問號應該是哪個數字呢?

解答請見第280頁。

3
4 33 4

2
1 15 2

5
4 ? 5

3
3 24 2

18 哪一顆骰子和其他
骰子不一樣？

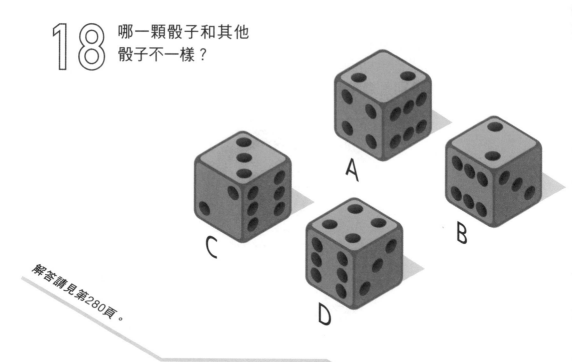

A

C

D

B

解答請見第280頁。

解答請見第280頁。

19 第一列左邊數字按
照某種公式會變成
右邊數字，選項裡
哪個也是如此呢？

	6 3 4	：3 6
A	7 2 6	：3 6
B	8 3 5	：5 3
C	5 7 4	：5 6
D	9 3 7	：4 7
E	4 8 3	：8 4
		：3 5

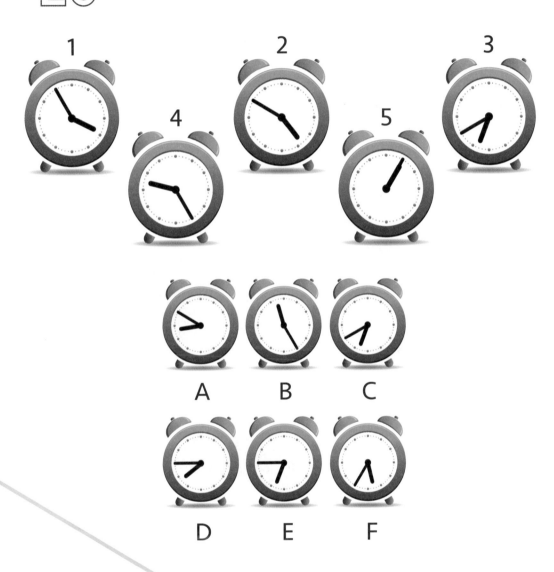

20

按照數字標示的順序，下一個
應該是A〜F之中的哪個時鐘？

1
4
2
5
3

A B C

D E F

解答請見第280頁。

Test 18

01

這些圖形可以組合成一個
正幾何圖形。請問是什麼
圖形呢？

解答請見第280頁。

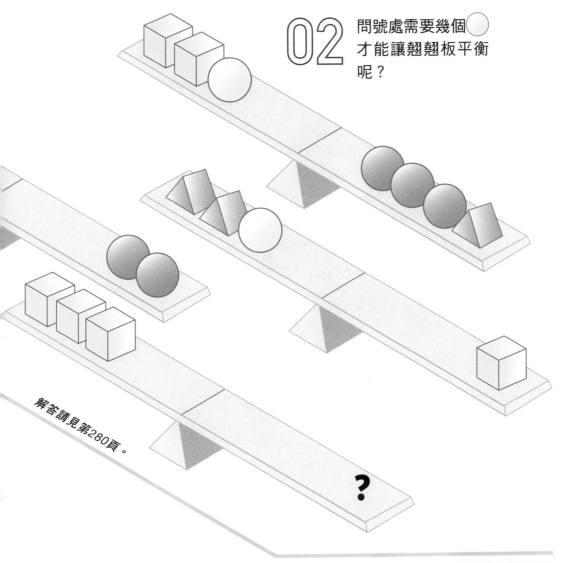

02 問號處需要幾個◯
才能讓翹翹板平衡
呢?

解答請見第280頁。

解答請見第280頁。

03 在數字間填入加號、減號、乘號及除
號,使下方的算式成立,且所有運算都
要按題中順序進行(忽略四則運算的原
則)。

$$16 \quad 10 \quad 11 \quad 3 \quad 9 \quad 15 = 25$$

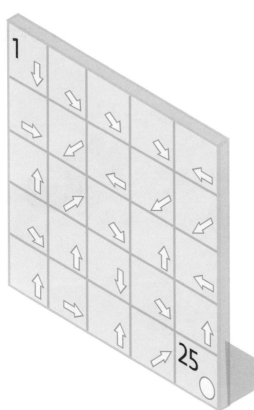

04

方格中的箭頭表示要移動的方向，幾個數字則用來表示該方格在正確路徑中的順序。請從左上方格移動到右下方格，且每個方格都剛好經過一次。

解答請見第280頁。

解答請見第280頁。

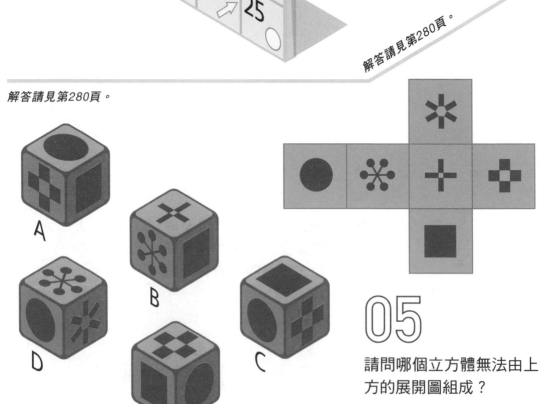

05

請問哪個立方體無法由上方的展開圖組成？

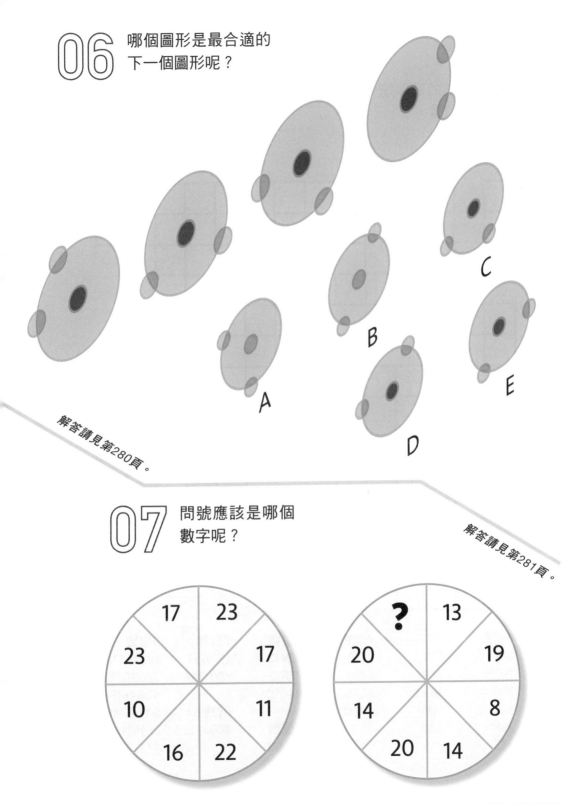

06 哪個圖形是最合適的
下一個圖形呢?

解答請見第280頁。

A

B

C

D

E

07 問號應該是哪個
數字呢?

解答請見第281頁。

17 23
23 17
10 11
16 22

? 13
20 19
14 8
20 14

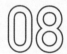

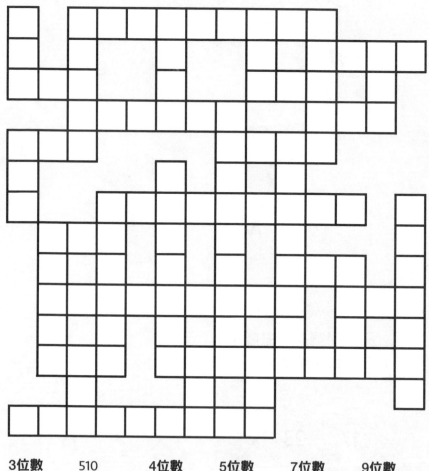

3位數	510	**4位數**	**5位數**	**7位數**	**9位數**
168	559	4210	42932	1979731	108855380
190	589	6488	77702	7801348	280588703
230	701	8580	94050		411646199
325	800	8980		**8位數**	504413875
338	808		**6位數**	80388100	794531721
343	955		119480		833301083
362			328882		
374					

09 問號應該是哪個數字呢？

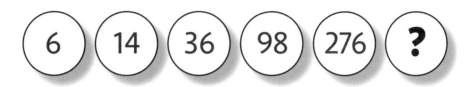

$$6 \quad 14 \quad 36 \quad 98 \quad 276 \quad ?$$

解答請見第281頁。

解答請見第281頁。

10 請問哪個是最合適的選項？

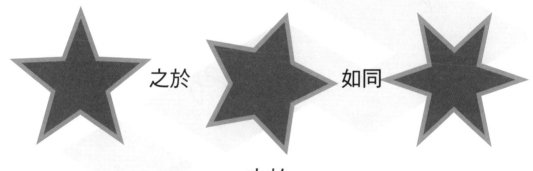

之於　　　　　如同

之於：

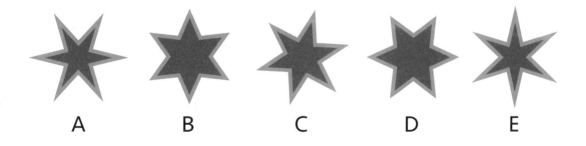

A　　　B　　　C　　　D　　　E

11

請問哪個圖形和其他
圖形不是同類？

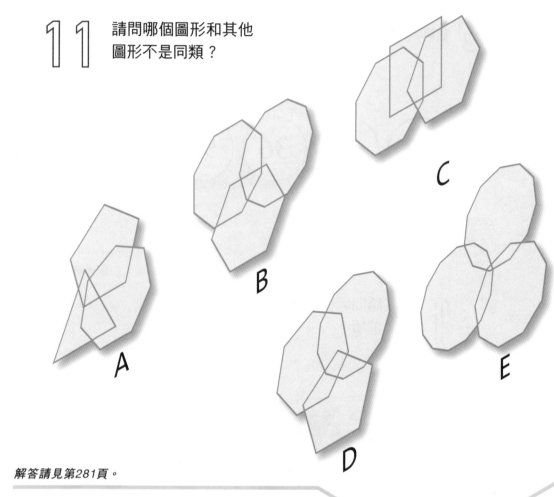

解答請見第281頁。

12

問號應該是哪幾
個數字呢？

解答請見第281頁。

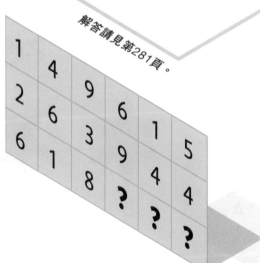

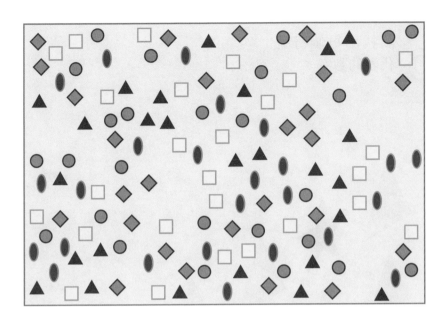

解答請見第281頁。

13 用7條直線將下圖劃分成8個區塊，每條直線最多接觸一個邊界。每個區塊要各包含5種形狀，且每種形狀數量相同。

14 問號應該是哪個數字呢？

解答請見第281頁。

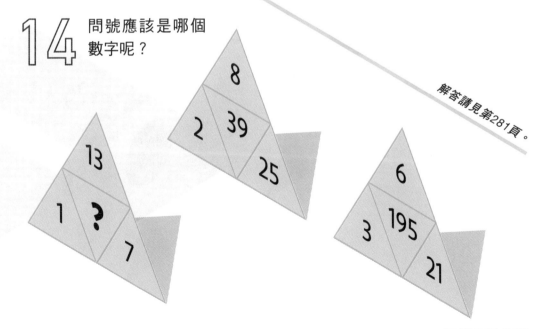

解答請見第281頁。

15 請找出每個符號代表的數字。

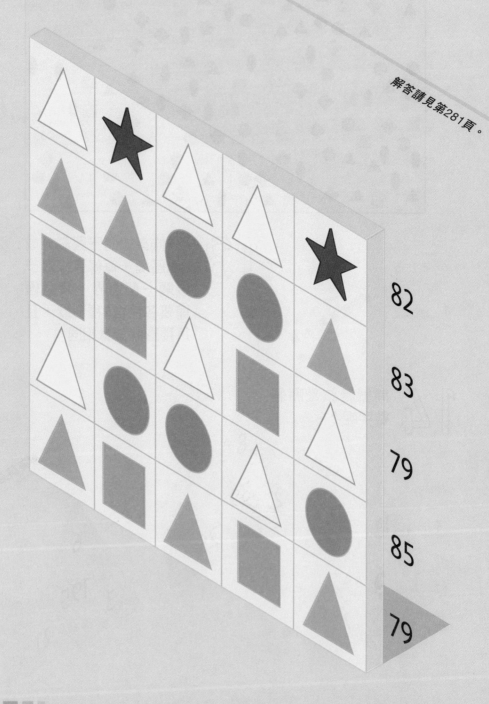

82

83

79

85

79

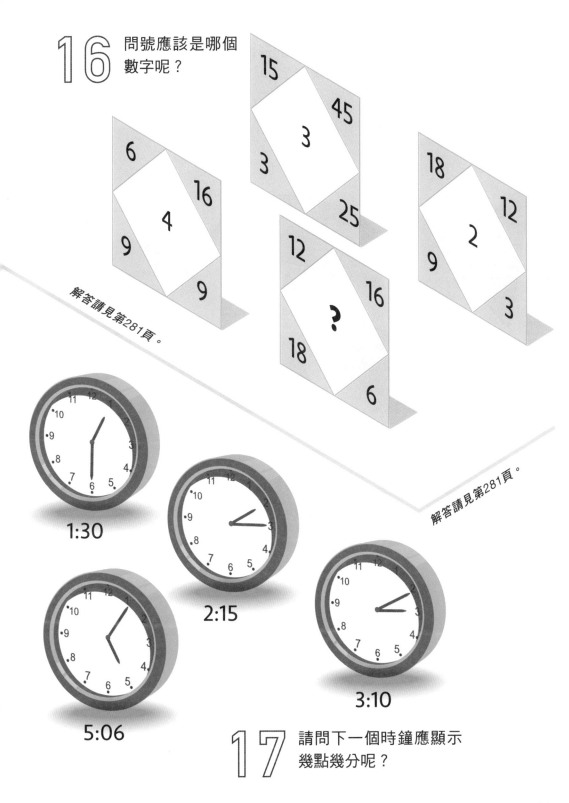

16

問號應該是哪個數字呢?

15

45

3

3

25

6

16

4

9

9

12

?

16

18

6

18

12

2

9

3

解答請見第281頁。

解答請見第281頁。

1:30

2:15

5:06

3:10

17

請問下一個時鐘應顯示幾點幾分呢?

18

哪個形狀可以和左邊的形狀
組合成完整的三角形？

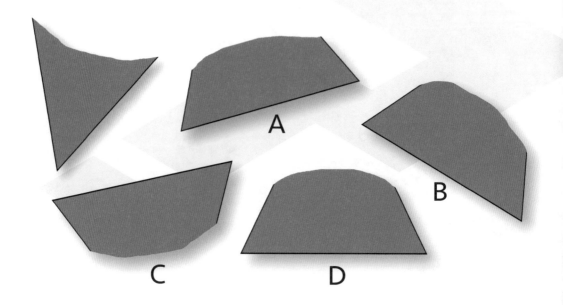

A

B

C

D

解答請見第281頁。

19

藍色方格中應該填入
哪些符號呢？

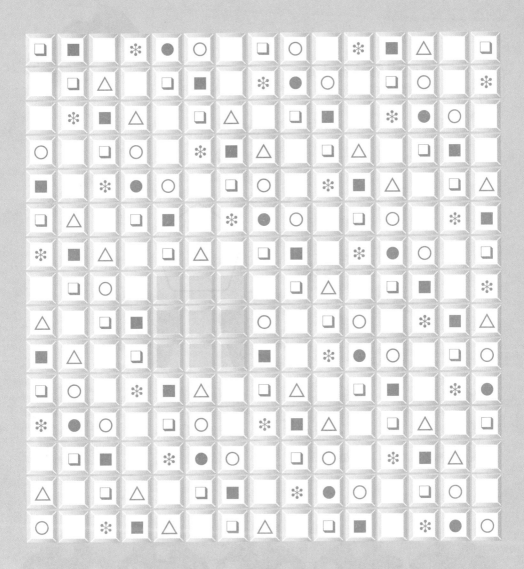

解答請見第281頁。

Test 19

解答請見第282頁。

01 問號處應該放入底下哪一個圖形呢?

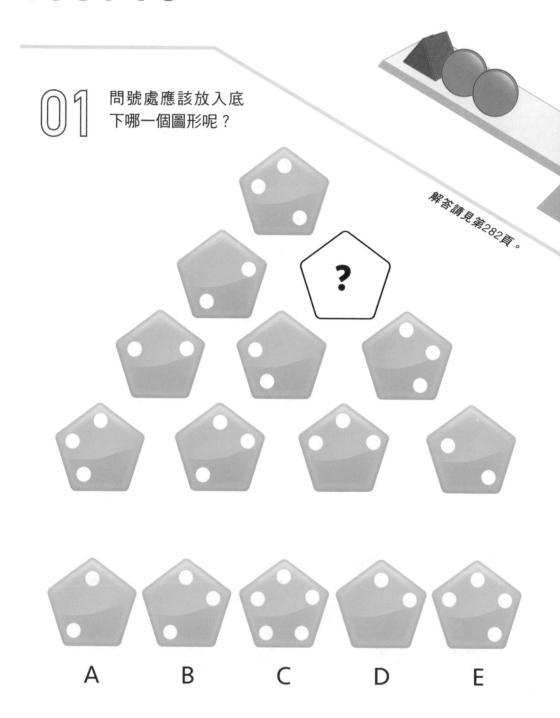

A　　B　　C　　D　　E

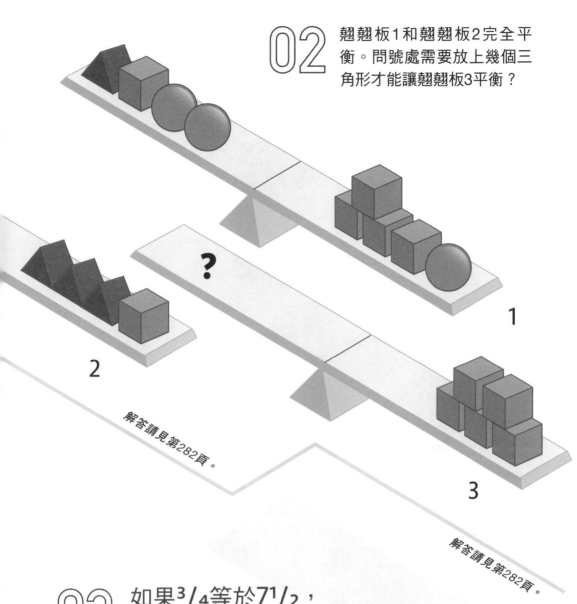

02 翹翹板1和翹翹板2完全平衡。問號處需要放上幾個三角形才能讓翹翹板3平衡？

1

2

3

解答請見第282頁。

解答請見第282頁。

03 如果³/₄等於7¹/₂，則3等於多少？

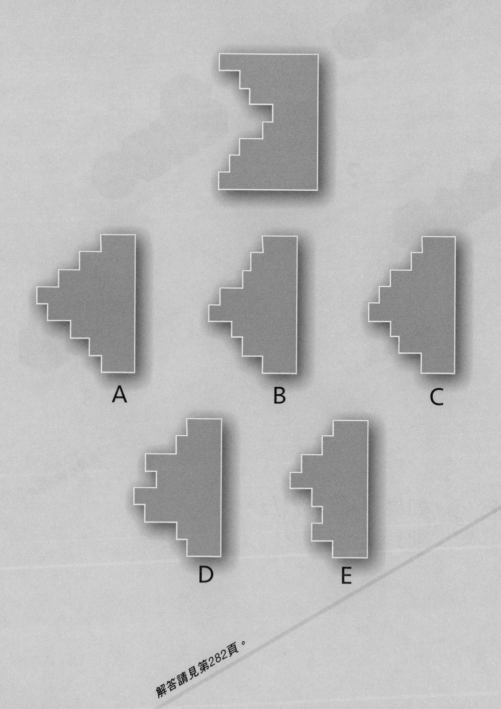

04 哪個形狀可以和上面的形狀組
合成完整的正方形？

A

B

C

D

E

解答請見第282頁。

問號處應該放入底下哪一
個圖形呢？

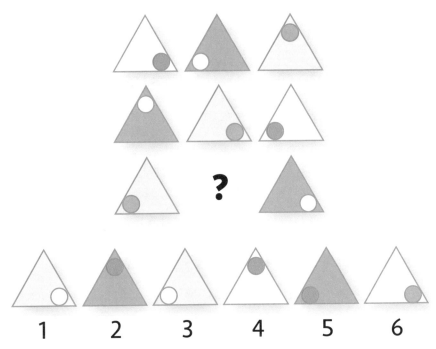

?

1 2 3 4 5 6

解答請見第282頁。

06 請問哪個數字和其他
數字不是同類？

解答請見第282頁。

72 54 24

102 84 45

07

1A到3C的方格都要包含最上列和最左行相對應方格內的圖形。例如，方格2A要包含方格2和方格A內的所有圖形。請找出其中一個錯誤的方格。

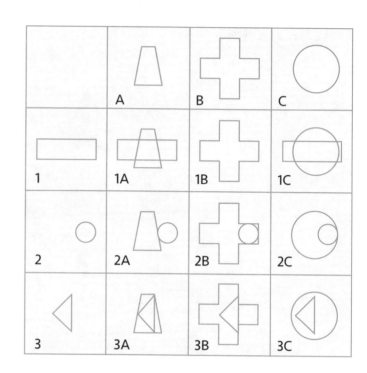

解答請見第282頁。

解答請見第282頁。

08

在空白方格中填入數字，讓每列、每行和對角線上的總和皆相同。

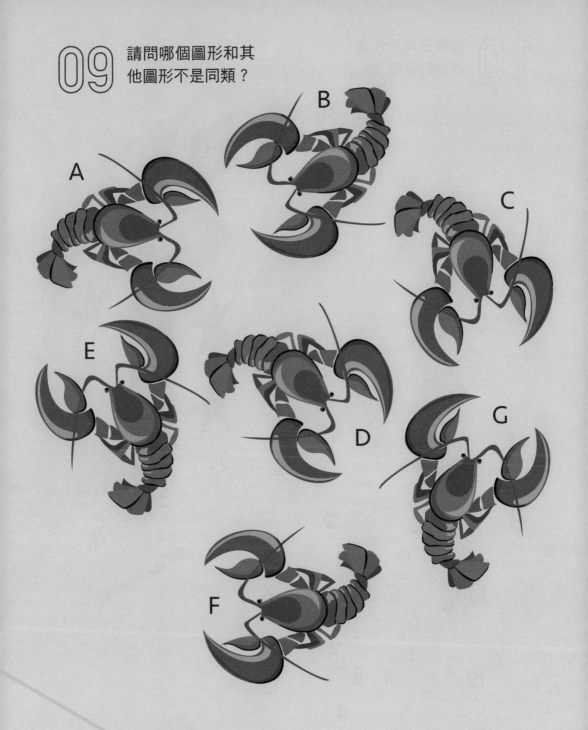

請問哪個圖形和其
他圖形不是同類？

A B C E D G F

解答請見第282頁。

10

請問三角形代表
哪個數字呢？

解答請見第282頁。

11

問號應該是哪個
數字呢？

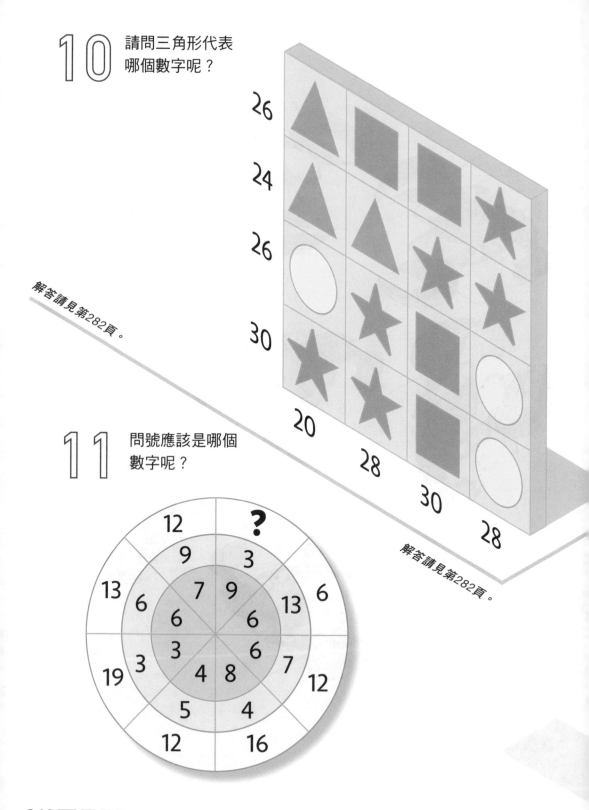

解答請見第282頁。

12

請問哪個立方體無法由上方的展開圖組成？

A

B

C

D

E

F

解答請見第282頁。

13

請問哪個數字和其他數字不是同類？

A	3	4	3			
B	2	5	3	4	3	7
C	1	3	3	9	4	7
D	1	3	3	5	4	7
		2	4	5	9	7
			8	3	3	

解答請見第282頁。

14

將6×6×6的正方體填滿後，會包含216個小正方體。以下圖形還需要幾個小正方體才能填滿呢？

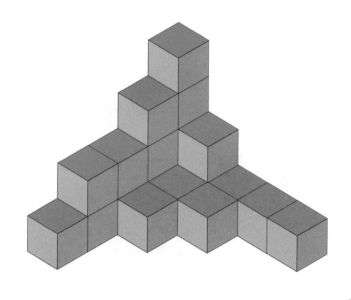

解答請見第282頁。

解答請見第282頁。

15

問號分別是哪兩個數字呢？

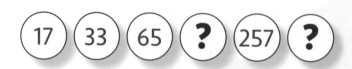

16 莫斯科比開羅快1小時，而開羅比河內慢5小時。現在莫斯科是星期六下午9:25；其他兩座城市分別是幾點幾分呢？

莫斯科

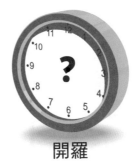

開羅

河內

解答請見第282頁。

17 問號應該是哪個數字呢？

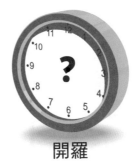

解答請見第282頁。

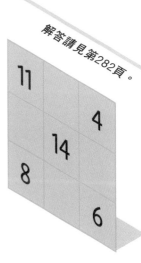

18

按照數字標示的順序，下一個應該是
A～F之中的哪個時鐘？

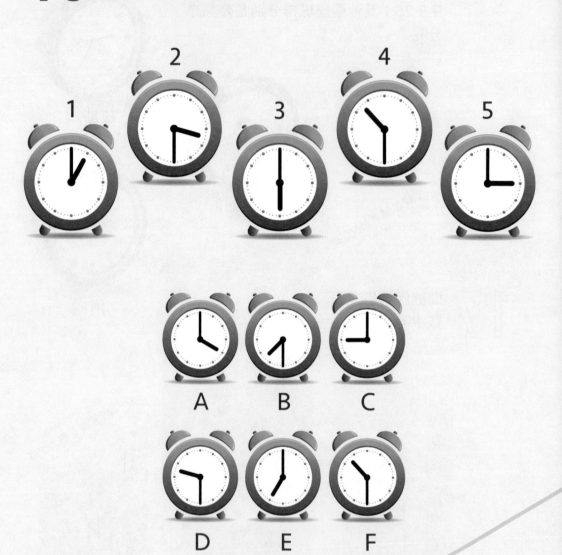

解答請見第282頁。

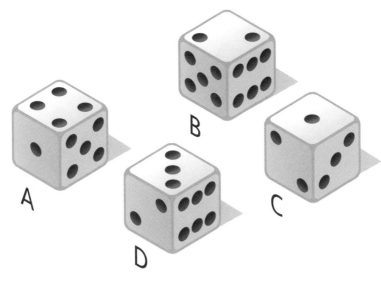

19 哪一顆骰子和其他骰子不一樣？

A

B

C

D

解答請見第282頁。

解答請見第283頁。

20

第一列左邊數字按照某種公式會變成右邊數字,選項裡哪個也是如此呢?

	左		右
A	6 4 2	:	3 6
B	5 8 4	:	5 9
C	3 7 8	:	4 5
D	7 6 3	:	6 2
E	9 2 7	:	8 3
	6 4 5	:	5 7

Test 20

解答請見第283頁。

01

這些圖形可以組合成一個幾何圖形。請問是什麼圖形呢？

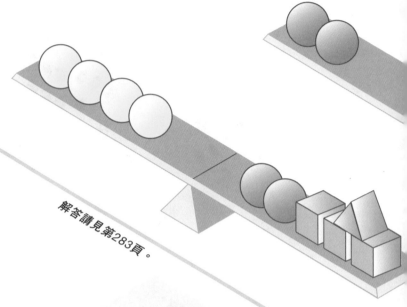

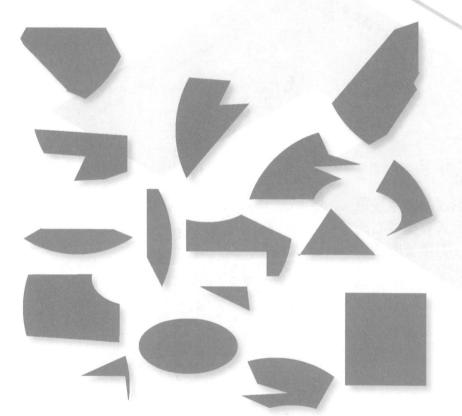

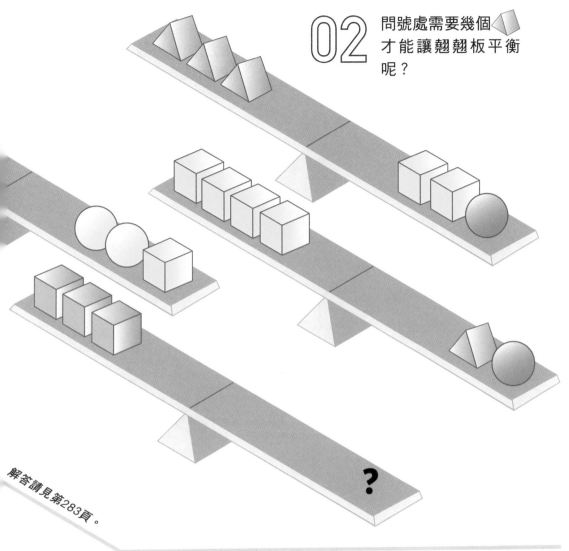

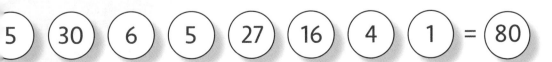

02

解答請見第283頁。

解答請見第283頁。

03 在數字間填入加號、減號、乘號及除號，使下方的算式成立，且所有運算都要按題中順序進行（忽略四則運算的原則）。

$5 \quad 30 \quad 6 \quad 5 \quad 27 \quad 16 \quad 4 \quad 1 = 80$

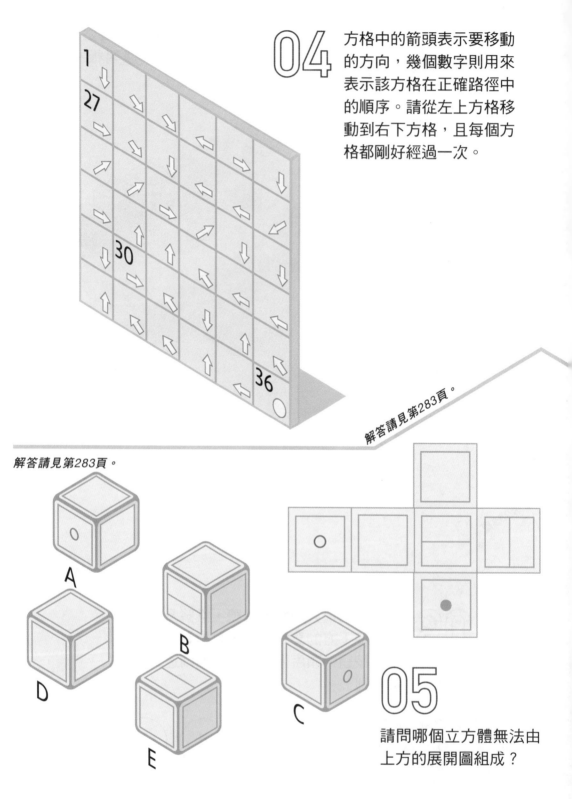

解答請見第283頁。

04 方格中的箭頭表示要移動的方向，幾個數字則用來表示該方格在正確路徑中的順序。請從左上方格移動到右下方格，且每個方格都剛好經過一次。

解答請見第283頁。

05 請問哪個立方體無法由上方的展開圖組成？

06

哪個圖形是最合適的下一個圖形呢？

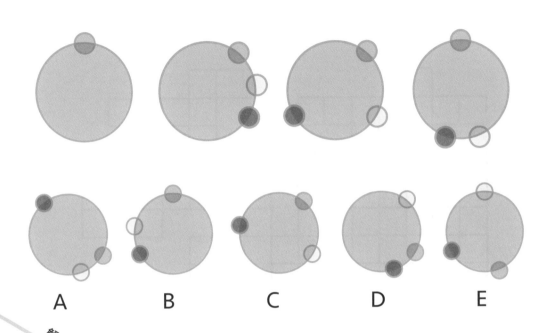

A　　　B　　　C　　　D　　　E

解答請見第283頁。

07

問號應該是哪個數字呢？

解答請見第283頁。

25	49
51	23
19	33
16	36

?	46
31	55
29	11
27	28

請將下方的數字填
入正確位置。

解答請見第283頁。

3位數	717	5位數	7位數	8位數	9位數
229	744	18395	1240638	30220820	153089939
347	912	19450	3794619	94987216	336603290
350	933	49421	4506853		523469923
388		79035	5942083		574036838
399	**4位數**		7206506		873077538
429	7654		9883783		992739533
497	9050	**6位數**			
626	9241	123070			
701		332724			

09 問號應該是哪個
數字呢？

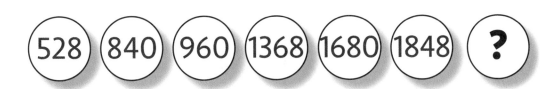

528　840　960　1368　1680　1848　？

解答請見第283頁。

解答請見第283頁。

10 請問哪個是最合適的
選項？

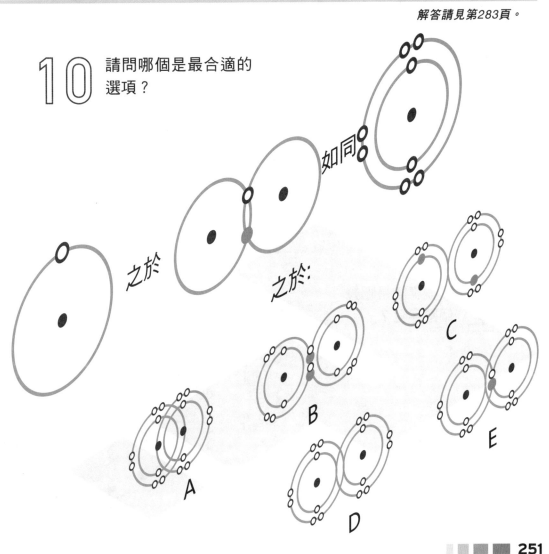

如同

之於

之於：

A

B

C

D

E

11

請問哪個圖形和其他
圖形不是同類？

A

B

C

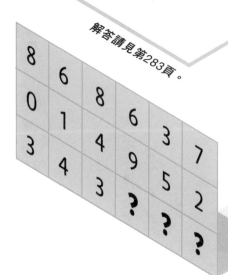

D

E

解答請見第283頁。

12

問號應該是哪幾
個數字呢？

解答請見第283頁。

8	6	8	6	3	7
0	1	4	9	5	2
3	4	3	?	?	?

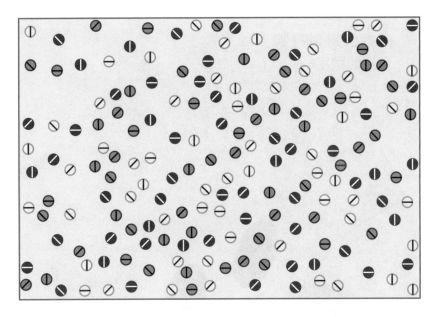

13 用13條直線將上圖劃分成12個區塊，每個區塊要各包含3個不同圖樣的球，且數量相同。

解答請見第284頁。

14 問號應該是哪個數字呢？

解答請見第284頁。

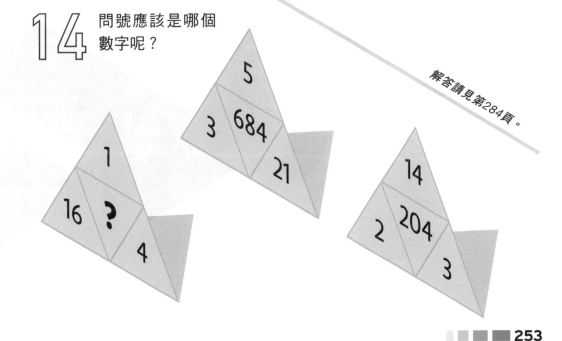

請找出每個符號
代表的數字。

解答請見第284頁。

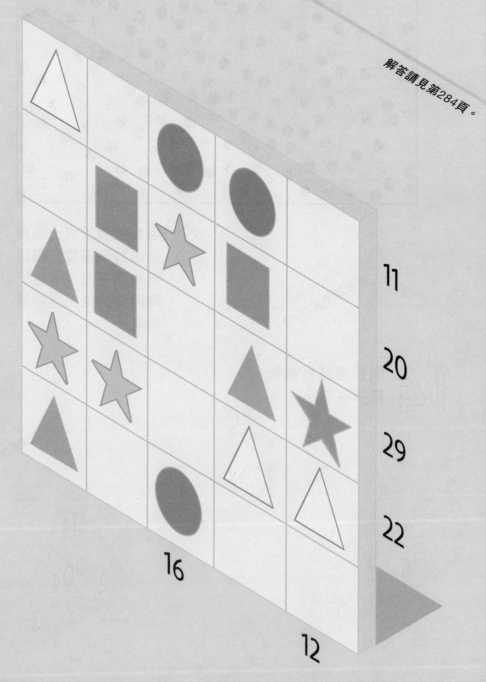

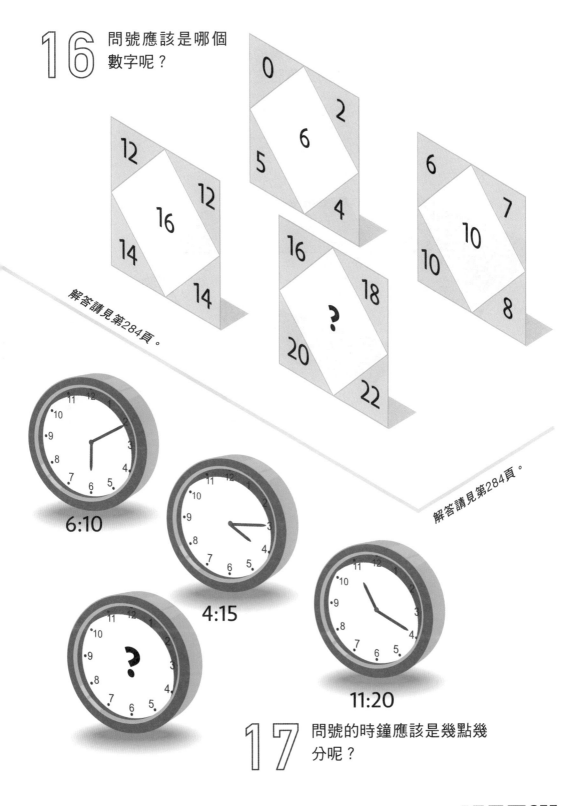

16 問號應該是哪個數字呢?

0 2 6 5 4

12 12 16 14 14

16 18 ? 20 22

6 7 10 10 8

解答請見第284頁。

解答請見第284頁。

6:10

4:15

?

11:20

17 問號的時鐘應該是幾點幾分呢?

18 哪個形狀可以和左邊的形狀
組合成完整的三角形？

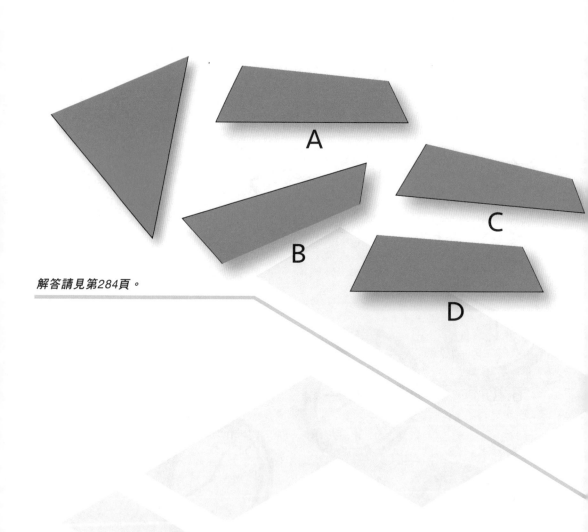

A

B

C

D

解答請見第284頁。

19

藍色方格中應該填入哪些
符號呢？

解答請見第284頁。

解答

TEST 1

01

B。同一列上相鄰的五邊形中位置不同的圓點會轉移到上面一列兩個五邊形中間的五邊形。位置相同的圓點則忽略。

02

15▲。▲ = 2■ = 5● = 6
從翹翹板2的兩側減去●■：▲▲▲ = ●1。將結果1代入翹翹板1的●：11▲■ = 6▲3■2。從結果2的兩側減去共同的元素（6▲■）。5▲ = 2■3。翹翹板3有6 ■，因此需要3 × 5 = 15▲來平衡。

03

12。4½ = 18/4，即6 × ¾，因此2（× 6）= 12。

04

C。

05

5。

06

11　4　9
6　8　10
7　12　5

07

1A。

08

42。其他皆為8的倍數。

09

B、D和E是多數形狀的鏡像。把最長的邊視為底邊，如圖A。最陡的邊在左邊，如圖C、F、G。

10

17。● = 3，▲ = 4，■ = 5。

11

26。內圈區塊和對角外圈區塊的和是37，即 (22 + 15) = 37、(11 + 26) = 37。

12

E。

13

C。將較大（左邊的數）分解：（第二數字 × 第三數字）+ 第一數字等於較小（右邊）的數。

14

94。

15

6和5。
這個數列乍看之下沒有道理，因為它是兩個序列交錯的結合。

6		8		11		15		20	
	19		14		10		7		5

檢視各數之間的差可發現上方序列以+2、+3、+4的方式增加，而下方序列以–5、–4、–3的方式減少。

16

喀布爾是星期六上午12:15。
河內是星期六上午2:45。

17

2。（左上-左下）-（右上-右下）= 中間的數，即(14 – 4) – (8 – 6) = 8。

18

B。

19

D。**832566**個別數字的和為**30**,其他皆為**31**。

20

F。分針每次倒退**10**分鐘,而時針每次前進**4**、**5**、**6**、**7**小時。

TEST 2

01

一個正方形。

02

8個 。

03

14 + 9 - 5 + 7 + 2 + 8 = 35.

04

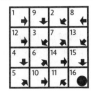

05

D。

06

A。

07

15 × **3 = 45**。第二個圓的數是第一個圓的數交替× **2**和× **3**。

08

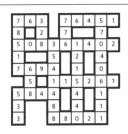

09

8 + 13 = 21(前兩個數的和。)

10

E。其他設計裡的各個形狀都和其他兩個形狀交疊。

11

A。

12

C。

13

(這是其中一種解法。)

14

(7 + 8) x 9 = 135.

15

 = 1, = 2, = 3.

16

1 + 4 + 0 - 9 = -4.

17

12:00。

18

740 - 346 = 394.

19

TEST 3

01

E。同一列上相鄰的五邊形中位置不同的圓點會轉移到上面一列兩個五邊形中間的五邊形。位置相同的圓點則忽略。

02

12 ●。● = 2，▲ = 5，■ = 6。將翹翹板2的兩側減去2■●：■●● = ▲▲1。將翹翹板1的兩側減去●▲：■■ = ●▲▲2。將結果1代入結果2中的2▲：2■ = ■ 3●3。將結果3兩側共同的項減去。■ = 3●。

03

105。105。⅓X=7，X=21，5X=105。

04

E。

05

4。

06

267。其他數的個別數字相加都等於14，如(2 + 3 + 9) = 14、(7 + 7) = 14等。

07

2A。

08

10	3	8
5	7	9
6	11	4

09

C、D和F是多數形狀的鏡像。

10

48。■ = 6，● = 15，▲ = 21。

11

45。每個區塊內圈的數等於外圈的兩個數相乘再減去對面區塊外圈兩個數的和，如(9 × 3) − (6 + 7) = 14。

12

B。

13

A。將較大（左邊）的數分解：（第一個數字＋第三個數字）×第二個數字等於較小（右邊）的數。

14

65。

15

720，5040.
每個數以增加的倍數相乘來得到下一個數，即a × 2 = b, b × 3 = c, c × 4 = d，以此類推。

16

開羅是星期三上午3:45。
東京是星期三上午10:45。

17

15。各個三角形底部的兩個數相乘再減去頂端的數即得到中間的數，即(2 × 9) – 3 = 15。

18

B。分針每次前進10分鐘，而時針每次倒退1小時。

19

C。

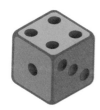

20

B。其他數的數字從最大到最小從左排到右。

01

E。

02

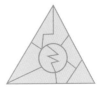

4個。

03

32。（兩個圓中對應位置的區塊相加等於40，即8 + 32 = 40。）

04

一個三角形。

05

40 - 9 - 5 + 14 + 12 - 32 = 20.

06

D。

07

B。

08

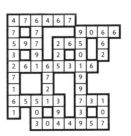

09

98。

10

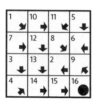

11

C。（只有這個設計的內部沒有圓。）

12

C。

13

（這是其中一種解法。）

14

11 + 10 - 8 = 13.

15

△ = 1, ■ = 2, ● = 5.

16

(15 + 9 - 18) x 12 = 72.

17

4:45。依序為+50分、+45分、+40分，4:10+35分 =4:45。

18

992 - 439 = 553.

19

13個符號的序列從左上開始水平行進，於每列末端調頭。

TEST 5

01

A。同一列上相鄰的五邊形中位置不同的圓點會轉移到上面一列兩個五邊形中間的五邊形。位置相同的圓點則忽略。

02

1。從翹翹板1減去翹翹板2：● = ■■。

03

14。1½ X=3，X=2，7X=14。

04

E。

05

3。

06

4	3	8
9	5	1
2	7	6

07

1C。

08

57。其他數的個別數字相加都等於13，如(2 + 5 + 6) = 13、(7 + 6) = 13等。

09

B、E和F。以兩個相併的白色三角型為底，頂端的橘色三角形在其他四個圖都指向左邊。

10

16。● = 2，▲ = 3，★ = 4，■ = 5。

11

7。每個扇形區塊內圈的數等於外面兩個數相乘再減去對面扇形區塊外面兩個數相加，即(2 × 5) – (3 + 4) = 3。

12

A。

13

A。246731是質數。其他數皆可被7整除。

14

124。

15

8和13。
這不是單一數列，而是兩個交錯排列的數列：

7	9	11	13	15
12	10	8	6	4

將數列分開後就能輕鬆找出規律：上面數列(+2)，下面數列(-2)。

16

哈瓦那是星期三上午2:45。
開羅是星期三上午8:45。

17

70。把各個底部兩個數相加再乘以頂端的數即得到中間的數，即(5 + 9) × 5 = 70。

18

D。分針向前5、10、15、20分鐘。時針每次向前4小時。

19

B。把較大（左邊）的數分解：（第一個數 × 第二個數）+第三個數等於較小（右邊）的數。

20

E。

TEST 6

01

A。

02

5個 。

03

32 - 28 x 4 - 21 + 7 x 18 = 36.

04

一個正方形。

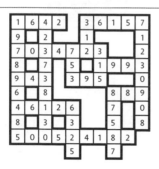

05

E。

06

B。整組順時鐘旋轉90度,接著三角形旋轉180度。

07

32。兩個圓中對應的區塊相加等於46、49、52,以此類推,直到67。35 + 32 = 67。

08

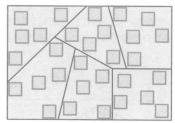

09

18。從16開始的平方數,數字順序顛倒。

10

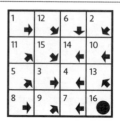

11

D。三個形狀都互相重疊。

12

B。

13

(這是其中一種解法。)

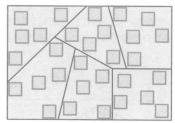

14

1 - 14 - 9= -22 x -1 = 22.

15

△ = 3, ■ = 5, ● = 8.

16

(18 x 19) + (3 x 12) = 342 + 36 = 378.

17

4:30 + 1:40 = 6:10.

18

174. 747174 − 173784 = 573390.

19

從左上角垂直行進的13個符號的序列。

TEST 7

01

E。中間的翹翹板顯示(心型) = (菱形)。因此3(心型) = 3(菱形) 3。

02

D。同一列上相鄰的五邊形中位置不同的圓點會轉移到上面一列兩個五邊形中間的五邊形。位置相同的圓點則忽略。

03

D。

04

4。

05

84。其他都是平方數。

06

3B。

07

18	11	16
13	15	17
14	19	12

08

B。這些都是數字與其鏡像,但只有B是把鏡像放在右邊。

09

23。★ = 5,▲ = 6,● = 7。

10

8。內圈的數是對面扇形區塊外圈的數的和。

11

F。

12

D。220057是質數。其他數都能被23整除。

13

149。

14

81和131。

5　7　12　19　31　50　81　131

觀察之間的差:

2　5　7　12　19　31　50

觀察第二組數之間的差:

3　2　5　7　12　19

可以看出這些差有重複的規律。規則為(a + b = c),(b + c = d)、(c + d = e),以此類推,或(5 + 7 = 12), (7 + 12 = 19)、(12 + 19 = 31)以此類推。

15

北京是星期四上午**12:45**。
河內是星期三下午**11:45**。

16

42。分別把三角形外圍的數相加再乘以二。

17

D。分針在每個時鐘前進**30**分鐘,而時針前進**2**小時、**3**小時、**4**小時此此類推。

18

84。³⁄₇X=9,X=21,4X=84。

19

D。

20

E。較大(左邊)的數是較小(右邊)的數的平方。

TEST 8

01

一個圓。

02

2個 。

03

28+38-41-5*6-5=55。

04

05

C。

06

D。整組順時鐘旋轉**90**度;較小的球改變顏色。

07

21。第一個圓中區塊的數字顛倒再減**1**即得到第二個圓中對應區塊的數。

08

09

30。可被**6**整除或含有數字**6**的數組成的數列。

10

A。裡外形狀相同。

11

C。

12

C。

13

（這是其中一種解法。）

14

(23 - 17) x 12 = 72.

15

△ = 2, ● = 3, ■ = 5, ★ = 6.

16

(8 x 15) - (9 x 4) = 120 - 36 = 84.

17

3:31 + 3:38 = 7:09.

18

4 + 4 = 8。第1行＋第2行＝第3行；第4行＋第5行＝第6行

19

從左上角開始順時鐘螺旋行進的10個符號的序列。

TEST 9

01

B。同一列上相鄰的五邊形中位置不同的圓點會轉移到上面一列兩個五邊形中間的五邊形。位置相同的圓點則忽略。

02

6。▲ = 2，■ = 3，● = 4。
從翹翹板2的兩側減去■：▲● = ■ ■1。比較翹翹板1和結果1即發現4■ 8● = 12 ●2。從翹翹板1減去結果1：● = 2▲，即3● = 6▲。

03

45。6等於30/5，即15 × 2╱，因此3 (× 15) = 45。

04

C。

05

3。

06

15	8	13
10	12	14
11	16	9

07

2B。

08

45。其他每個數的數字相加等於11。

09

G。A + D、B + F和C + E成對。

10

5。★ = 1，● = 7，■ = 5，▲ = 7。

11

14。對角區塊的數相加等於37。

12

D。

13

C。826467可以被3整除。其他都是質數。

14

170。

15

37和50。

2　5　10　17　26　37　50
觀察其中的差：
3　5　7　9　11　13
你也可以發現這個數列由（平方數+1）組成：$(1^2 +1)$、$(2^2 + 1)$、$(3^2 + 1)$，以此類推。

16

東京是星期五上午6:45。
布宜諾斯艾利斯是下午6:45。

17

8。各個方格中間的數是外圍的數的和。

18

B。

19

C。較大（左邊）的數是較小（右邊）的數的13倍。

20

F。每個時鐘的分針後退15分鐘；時針後退2小時。

TEST 10

01

C。

02

10個◣。

03

23 + 25 / 2 / 8 x 38 / 6 = 19.

04

1 ↓	18 →	4 →	19 ↙	17 ←
13 →	2 ↘	21 ↘	14 ↓	12 ←
5 ↓	23 ↓	3 ↑	11 ↗	7 ↗
20 ↗	15 ←	22 ↙	8 →	9 ↓
16 ↑	24 →	6 ↑	10 ↑	25 ●

05

A。

06

C。整組逆時鐘旋轉90度，接著加入一個比前一個形狀多一個邊的形狀。每隔一個形狀是實心的形狀。

07

6。各個圓的數相加等於200。

08

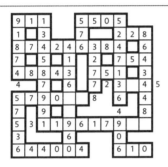

09

372。每一項=（前一項 - 5）× 3。

10

B。奇數個邊。

11

C。

12

一個三角形。

13

（這是其中一種解法。）

14

1。第一個三角形：中間=上面；第二個三角形：中間=左下；第三個三角形：中間=右下。

15

△ = 1, ● = 2, ■ = 4, ★ = 5

16

最大兩個數的和 - 最小兩個數的和 = 32 - 8 = 24

17

7:35 + 280分鐘 = 12:15。依序加70、140、210、280分鐘（7的倍數）

18

187 + (2 x 386) = 959.

19

從右下角開始垂直行進的13個符號的序列，逐行往左。

TEST 11

01

E。同一列上相鄰的五邊形中位置不同的圓點會轉移到上面一列兩個五邊形中間的五邊形。位置相同的圓點則忽略。

02

9。●=1，■=1，▲=9。
在翹翹板2的兩側加上3■：4■ 8● = ▲ 3■1。比較翹翹板1和結果1可發現4■ 8● = 12●2。從結果2減去相同的元素（8●）：4■ = 4●，即■ = ●3。將結果3代入翹翹板2中的■：9● = ▲。

03

30。²⁄₃X=4，X=6，5X=30。

04

D。

05

6。

06

13	14	9
8	12	16
15	10	11

07

1C。

08

49。其他都是立方數。

09

D。A + C、B + F和E + G成對。

10

6。■ = 6，● = 7，★ = 8，▲ = 9。

11

13。對角的數相加等於7。

12

C。

13

D。其他數都能被13整除。（717229是質數。）

14

105。

15

64。你應該能看出這些都是平方數：

1 16 36 64 81 100 144

然而這裡缺少一些平方數，因為這是「非質數」平方數的數列。
2、3、5、7、11等質數已忽略，剩下8是這個範圍裡的非質數。

16

莫斯科是星期三上午10:15。
開羅是星期三上午9:15。

17

10。各個方格中（左上-右下）+（右上-左下）等於中間的數，即(14 - 8) + (6 − 2) = 10。

18

C。

19

B。較大（左邊）的數是較小（右邊）的數的**17**倍。

20

A。分針每次移動**-5**、**+10**、**-5**、**+10**、**-5**；時針每次倒退**1**小時。

TEST 12

01

A。

02

1個 。

03

25 + 11 / 9 x 35 - 19 - 28 = 93.

04

1 ➡	11 ➡	5 ➡	2 ⬇	12 ⬇
8 ⬇	17 ⬇	6 ➡	15 ⬇	7 ⬅
18 ⬇	10 ⬆	16 ↙	14 ⬆	13 ➡
9 ↗	21 ↘	4 ⬆	3 ⬅	24 ⬇
19 ➡	20 ⬆	22 ➡	23 ➡	25 ●

05

C。

06

B。重新排列堆疊，再加入一個更大的圓。

07

29。各個圓中對角的區塊相加等於**66**。**37 + 29 = 66**。

08

09

56。設每個位置的順序數為**n**，該位置的值等於**n*(n+1)**。

10

E。內部的形狀邊數大於外部形狀的邊數。

11

B。有**n**個邊的形狀變成有**n+2**個邊。

12

一個圓。

13

（這是其中一種解法。）

14

9 x 10 / 18 = 5.

15

 = 2, ■ = 3, ● = 3, ★ = 4

16

5 × 13 - 19 = 46（不使用右下角的數。）

17

4:20。（8/2=4，40/2=20。）

18

(2 × 5) = 10。(0 × 4) = 0。(6 × 4) = 24。
取其個位數字= 0 0 4。

19

從左下角水平行進的**13**個符號的序列，於每列末端上移
並調頭。

TEST 13

01

E。同一列上相鄰的五邊形中位置不同的圓點會轉移到
上面一列兩個五邊形中間的五邊形。位置相同的圓點則
忽略。

02

24。● = 1，■ = 4，▲ = 10。
從翹翹板2的兩側減去■：■ = ● ● ● ●1。把翹翹
板1的兩側乘以2：2▲ 4● = 6■2。從結果2減去結果1
：2▲ = 5■3。將結果3代入翹翹板3的2▲：6■ =。從
結果1可得每個■ = 4●，6■ = 6 × 4●，6■ = 24●

03

32。6等於24/4，即8 × ¾，因此4 (× 8) = 32。

04

A。

05

3。

06

12	13	8
7	11	15
14	9	10

07

2C。

08

13。其他都是平方數。

09

E。A + F、B + G和C + D成對。

10

6。▲ = 4，★ = 6，● = 7，■ = 9。

11

13。對角的數的和是26。

12

D。

13

C。其他的都使用相同的數字（2、3、4、5、7、7）。

14

150。

15

56和92。

| 1 | 2 | 6 | 15 | 31 | 56 | 92 |
觀察之間的差：
| 1 | 4 | 9 | 16 | 25 | 36 |
這些是平方數。

16

都柏林是星期三上午10:15。
紐約是星期三上午6:15。

17

68。各個方格對角的兩組數分別相乘再把乘積相加等
於中間的數，即(6 × 8) + (4 × 5) = 68。

18

B。

19

C。把較大（左邊）的數的個別數字相乘即得到較小（
右邊）的數。

20

A。分針每次移動+15、+10、+5、0、-5；時針每次移
動3、4、5、6小時，以此類推。

TEST 14

01

一個五邊形。

02

5個 。

03

17 – 1 – 16 x 20 + 17 – 4 = 13.

04

1	12	22	4	23
11	8	6	21	5
2	7	20	13	24
3	15	10	9	14
17	9	16	18	25 ●

05

A。

06

C。整組重新排列，並交替加入一個圓或一個正方形。

07

29。兩個圓中對應的區塊相加成為依序排列的平方數。35 + 29 = 64。

08

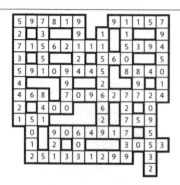

09

1956。在順序n的數=（前一個數+1）× n。

10

B。小圓的位置沒有相對於大圓的圓心呈直角。

11

D。

12

D。

13

（這是其中一種解法。）

14

(14 x 2) + 11 - (26 / 2) = 26

15

△ = 13, ● = 17, ■ = 23, ★ = 27

16

質數序列的第20個是71。

17

6:40。（時針每次倒退2小時，分針則是前一個時鐘的小時與分鐘相加）

18

87 / 07 = 12商數。74 / 29 = 02商數。71 / 15 = 04商數。因此缺少的數字是2、0、4。

19

從右下角開始逆時鐘螺旋行進的13個符號的序列。

TEST 15

01

A。同一列上相鄰的五邊形中位置不同的圓點會轉移到上面一列兩個五邊形中間的五邊形。位置相同的圓點則忽略。

02

4▲。●＝1，▲＝3，■＝4。
從翹翹板1的兩側減去▲●：■ ■＝● ● ▲▲1。在翹
翹板2兩側加上2▲：▲ ▲ ▲ ▲ ■＝●●▲▲■■2。
將結果1代入結果2中的■■：4▲ ■＝4■。從兩側減
去共同的元素（■）：4▲＝3■。

03

60。⁴/₅X＝8，X＝10，6X＝60。

04

D。

05

6。

06

6	5	10
11	7	3
4	9	8

07

2B。

08

44。其他數都是9的倍數。

09

D和E。

10

3。■＝1，●＝3，★＝7，▲＝9。

11

1。對角的數相乘等於54。

12

A。

13

A。其他數的數字是從小（左）到大（右）排列。

14

35。

15

299和597。
5　9　19　37　75　149　299　597
(-1)　(+1)　(-1)　(+1)　(-1)　(+1)　(-1)
觀察之間的差：4 10 18 38 74 150 298
發現這些差和每一對的第一個數相比是交替（-1）和
（+1）之後就能推論出這個數列的規則是（×2 - 1）
、（×2 + 1）、（×2 - 1）、（×2 + 1）、（×2 - 1），以此類
推。

16

伊斯蘭馬巴德是星期五上午1:35。
哈瓦那是星期四下午4:35。

17

19。把外圍三個數相加再除以3，即(16 + 18 + 23) ÷ 3
= 19。

18

A。

19

D。把較大（左邊）的數的個別數字相乘即得到較小（
右邊）的數。

20

A。分針每次向前5分鐘；時針每次移動-1、+2、-3
、+4小時，以此類推。

TEST 16

01

B。深色的形狀邊數不是最多的。

02

4個 。

03

36 - 24 ^ 1 + 29 + 20 - 36 = 25.

04

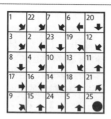

05

D。

06

E。群組中的正方形數量每次加一。

07

18。對角區塊的數相加，再和另一個圓中的對應區塊的和相加等於81。23 + 33 + 7 + 18 = 81。

08

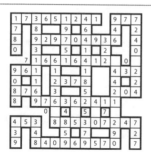

09

60。夾在兩個質數中間的整數遞增排列。

10

一個正方形。

11

D。A之於B等同於H之於I。

12

(6 + 7)^2 = 169。(5 + 2)^2 = 49。(8 + 3)^2 = 121。因此缺少的數是9、9、1。

13

（這是其中一個解法。）

14

144。這些數是費布那西數列依照上方、左下角、右下角，接著中間的順序排列。

15

▲ = 2, ■ = 3, ● = 5, ★ = 7, ▲ = 11,

16

7。(14 + 7) - (12 + 6) = 3 (中間 + 右上) - (左上 + 左下) = 右下)

17

5:40 - 160m = 3:00.

18

B。

19

17個符號的序列從右下角垂直行進，向左換行時調頭。

TEST 17

01

D。同一列上相鄰的五邊形中位置不同的圓點會轉移到上面一列兩個五邊形中間的五邊形。位置相同的圓點則忽略。

02

10■。■ = 1，● = 3，▲ = 5。
從翹翹板**1**的兩側減去▲▲●：● = 3■。代入翹翹板**2**的●：4■▲ = 9■。從兩側減去共同的元素（4■）：▲ = 5■。

03

4。²⁄₃X=5¹⁄₃，X=8，¹⁄₂X=4。

04

E。

05

3。

06

2 9 4
7 5 3
6 1 8

07

3B。

08

72。其他都是**7**的倍數。

09

F。

10

3。■ = 3，★ = 4，● = 5，▲ = 7。

11

121。對角的數是本身的平方數。

12

D。

13

B。其他的數的個別數字相加 = **29**。3 + 1 + 2 + 7 + 6 + 7 = 26。

14

49。

15

68和133。

1　4　9　18　35　68　133
觀察之間的差：
3　5　9　17　33　65
觀察第二組數之間的差：
2　4　8　16　32
這個數列的規則是(×2 + 2)、(×2 + 1)、(×2 + 0)
、(×2 - 1)、(×2 - 2)以此類推。

16

布宜諾斯艾利斯是星期四上午**2:15**。
河內是星期四下午**12:15**。

17

42。把外圍的三個數相加再乘以**3**，即**(4 + 5 + 5) × 3 = 42**。

18

D。

19

D。把較大（左邊）的數分解：（第一個數字 + 第二個數字）× 第三個數字 = 較小（右邊）的數。

20

C。分針每次後退**5**、**10**、**15**分鐘，以此類推。時針每次前進**1**、**2**、**3**小時，以此類推。

01

一個六邊形。

02

6個 ○ 。

03

16 + 10 - 11 ^ 3 / 9 / 15 = 25.

04

1 ↓	17 ↙	8 ↘	19 ↙	7 ←
14 →	12 ↖	11 ↖	15 ←	20 ↓
13 ↑	10 ↓	23 ↓	18 ↑	9 ←
3 ↓	16 →	21 ↓	24 ←	6 ↑
2 ↑	4 →	22 ↑	5 ↗	25 ●

05

D。

06

B。起點在左上方的球順時鐘移動**135**度。起點在最左邊的球逆時鐘交替移動**15**度和**90**度。

07

26。一個數列跨這兩個圓排列。從左邊的圓12點鐘位置的順時鐘方向第一區塊開始，接著是右邊的圓中的鏡射區塊（12點鐘位置的逆時鐘方向第一區塊）。回到左邊的圓並順時鐘前三個區塊，以此類推。因此位置的順序是1L、-1R、4L、-4R、7L、-7R、2L、-2R……。數列從23開始，以重複+3、-4、-2的順序運算。23 + 3 = 26。

08

09

794。每個位置n的值是$1^n + 2^n + 3^n$。

10

B。星芒更粗，整個形狀旋轉90度。

11

D。這組的三個多邊形的邊數不是n、n + 2和n + 4，而是n、n + 2和n + 6。

12

平方數從右上角開始顛倒書寫排列。第十個平方數是100 = 001。

13

（這是其中一種解法。）

14

$(13^1) - 7 = 6.$

15

△ = 14, ▲ = 15, ■ = 17, ● = 19, ★ = 20

16

3。$(12^3) / (18 × 6) = 1728 / 108 = 16.$（左上^中間）/（左下*右下）=右上。

17

5:06。小時數乘以分鐘數等於30。

18

A。

19

17個符號的數列從左上角開始水平行進，但第2行移動到第9列、第3行在第2列、第4行在第10行，以此類推，最後是第15行在第8列。

TEST 19

01

C。同一列上相鄰的五邊形中位置不同的圓點會轉移到上面一列兩個五邊形中間的五邊形。位置相同的圓點則忽略。

02

4▲。■ = 4，▲ = 5，● = 7。
從翹翹板2的兩側減去▲：●● ＝ ▲▲■，即● = ▲½■。代入翹翹板1的●：(▲▲▲)▲■ = (▲½■)■■■■，即3▲2■ = ▲4½■。從兩側減去共同的元素▲2■：2▲ = 2½■，即得知平衡5■要用4▲。

03

30。¾X=7½，X=10，3X=30。

04

B。

05

4。

06

45。其他都是6的倍數。

07

1B。

08

8 1 6
3 5 7
4 9 2

09

E。以螯爪在下方為準的話，只有圖E是尾巴擺向右邊。

10

3。▲ = 3，● = 5，■ = 7，★ = 9。

11

9。每個扇形區塊中外圈的數是對角區塊中間和內圈兩個數的和。

12

C。

13

C。133597是質數；其他數都可以被3整除。

14

196。

15

129和513。
觀察可得運算數列中下一項的規則是(×2 -1)，即(2 × 65) − 1 = 129 (2 × 129) − 1 = 257 (2 × 257) − 1 = 513。

16

開羅是星期六下午8:25。
河內是星期天上午1:25。

17

16。（左上 - 右上）×（左下 - 右下）= (6 - 2) × (9 - 5) = 16。

18

D。分針位置在00和30互換。時針每次向前+2、+3、+4，以此類推。

19

B。

20

B。分解較大（左邊）的數：（第二個數字 + 第三個數字）× 第一個數字 = 較小（右邊）的數。

TEST 20

01

兩個相連的圓。

02

1個 。

03

15 / 5 x 30 / 6 x 5 - 27 / 16 ^ 4 - 1 = 80

04

1↓	22↙	6↓	21↙	15→	16←
27→	13↗	28↓	26↙	25↓	17←
12↗	20↑	34←	24↙	7→	35↓
2↗	19↑	5←	33↙	4↘	3↓
10↗	30↑	18↖	31↑	14→	23↓
11↑	9↗	29↖	32↑	8←	36●

05

B。

06

A。每一步 = 順時鐘移動40度。每一回合，灰球前進1、2、3、4步；黃球交替移動+2和-1步；綠球前進3步。移動完成後，球重新上色。12點鐘位置上（或順時鐘方向最接近的球）變成灰色，接著是黃色，最後是綠色。重疊時以灰球，接著黃球為先。如此結束一回合。

07

25。各個圓最上面兩個區塊的和加上最下面兩個區塊的和 = 最左邊兩個區塊的和加上最右邊兩個區塊的和 = 126。46 + 28 + 27 + 25 = 126。

08

（數字填字遊戲圖）

09

2208。從23開始的質數[23, 29, 31, 37, 41, 43, 47]依序排列，平方後減1。

10

B。H原子之於H_2等同於O之於O_2。

11

A。非摩斯電碼母音：A = m；而B = a、C = i、D = o、E = u。

12

868637 - 495201 = 373436。每降一列，數字從往右兩格開始，再繞回開頭，因此第三列位移4格，缺少的數是6、3、7。

13

（這是其中一種解法。）

14

(1 ^ 4) + (16 ^ 2) = 257。把每個三角形的數遞增排列為大、中、小，(小^中)+(大^2)=中間的數。

15

▲ = 3, ● = 4, ■ = 6, ▲ = 7, ★ = 8, ★ = 9

16

20。元素週期表上第20個元素有20個中子。

17

分鐘數減小時數等於下一個時鐘的小時數。分鐘數每次加5。

18

D。

19

從左上角開始順時鐘螺旋行進的15個符號的序列。

NOTE

NOTE

NOTE

NOTE